HOUSES WITH A STORY

이야기의 집

—— 요시다 세이지 미술 설정집 ——

요시다 세이지 지음 | 김재훈 옮김

Hans Media

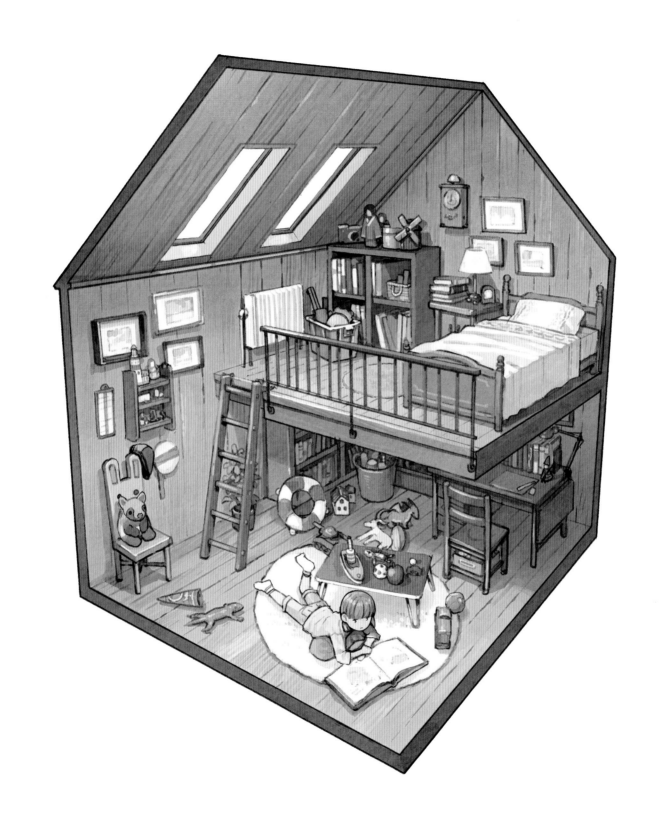

시작하며

그림책과 소설을 시작으로, 어린 시절 무수히 접했던 이야기에는 반드시라고 해도 좋을 만큼 인상적인 건물이 등장했습니다. 『허클베리 핀의 모험』의 비밀 기지, 『알프스 소녀 하이디』의 작은 오두막, 『모모』에 나오는 마이스터 호러의 '어디에도 없는 집' 등 작은 삽화나 짧은 문장을 여러 번 읽고, 이야기 세계의 세부까지 꿈꾸듯 상상했습니다.

이 책은 그런 어린 시절의 왕성한 호기심을 떠올릴 수 있도록 이야기 속에 등장해도 이상하지 않을 개성적인 '집'을 소개합니다. 다양한 나라와 시대를 무대로 폭넓은 장르의 이야기를 가정하고 그렸으니, 페이지를 넘길 때마다 전혀 다른 이야기와 만날 수 있습니다. 그 집에 사는 주인이 왜 그곳에 살고, 어떤 음식을 먹고, 어디서 자는지 집마다 다른 이야기를 느낄 수 있을 것입니다.

오래전에 읽었던 책을 떠올리게 하는 집일 수도 있으며, 지금까지 상상조차 하지 못한 신비한 집일 수도 있습니다. 어떤 이야기를 상상할지는 이 책을 읽는 여러분의 몫입니다. 멋진 이야기와 함께 즐거운 한때를 보내셨으면 좋겠습니다.

HOUSES WITH A STORY
YOSHIDA Seiji
Art Works

CONTENTS

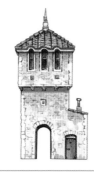
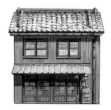
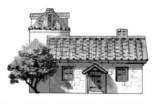
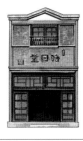
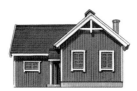
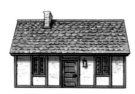
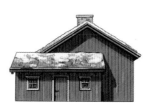
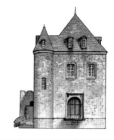
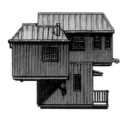
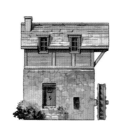
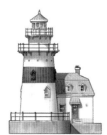
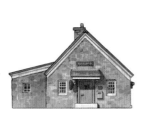
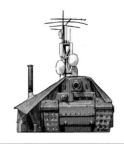
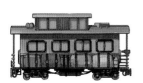
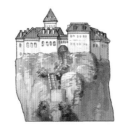
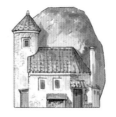
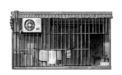
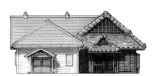

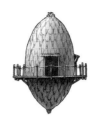

카카오나무의 트리 하우스
P.60

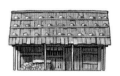

겁쟁이 도깨비의 은신처
P.62

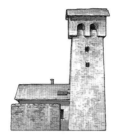

국경 부근의 탑
P.64

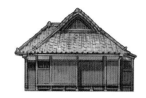

자시키와라시가 사는 별채
P.66

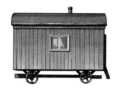

양치기의 오두막
P.68

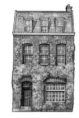

편집증 식물학자의 연구소
P.70

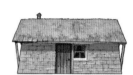

현상범의 잔디 오두막
P.72

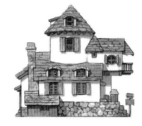

일곱 난쟁이의 집
P.74

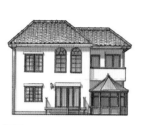

용과 사는 집
P.76

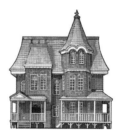

고독한 유령의 저택
P.78

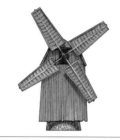

젊은 발명가의 풍차 오두막
P.80

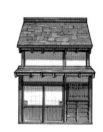

공동 주택에 사는 무사
P.82

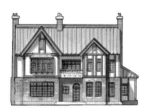

인형에 매료된 부인의 저택
P.84

버려진 역의 청년
P.86

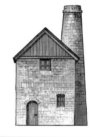

광부의 엔진 오두막
P.88

COLUMN

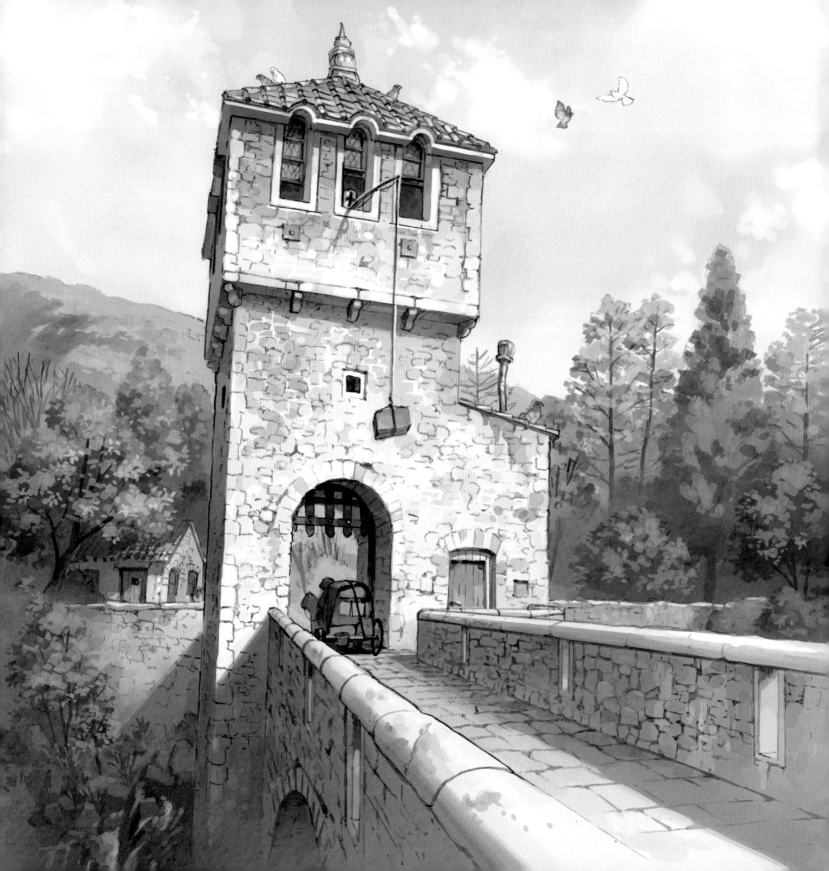

Nasty Bridge-Tower Keeper

장난꾸러기 교량 관문 경비병

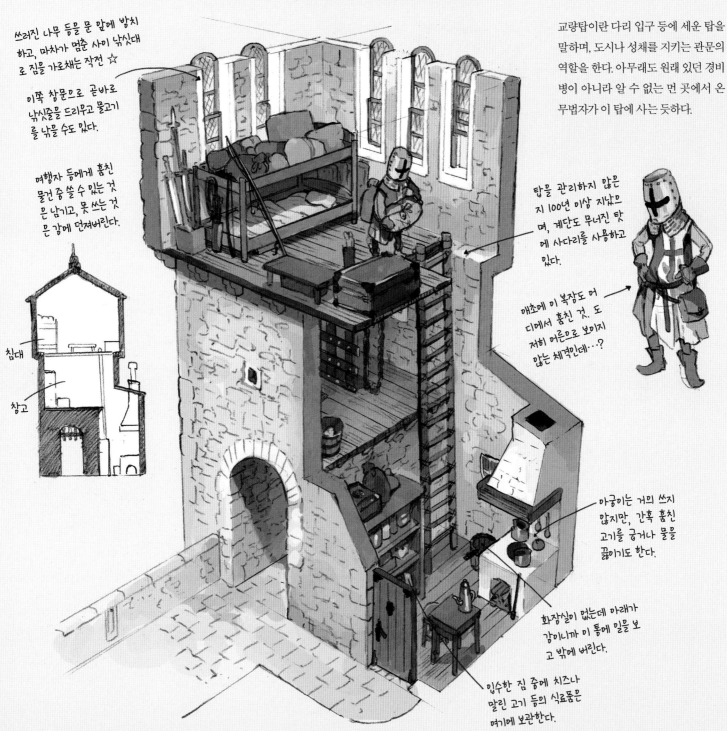

쓰러진 나무 등을 문 앞에 방치하고, 마차가 멈춘 사이 낚싯대로 짐을 가로채는 작전 ☆

이쪽 창문으로 곧바로 낚싯줄을 드리우고 물고기를 낚을 수도 있다.

여행자 등에게 훔친 물건 중 쓸 수 있는 것은 남기고, 못 쓰는 것은 강에 던져버린다.

침대

창고

교량탑이란 다리 입구 등에 세운 탑을 말하며, 도시나 성채를 지키는 관문의 역할을 한다. 아무래도 원래 있던 경비병이 아니라 알 수 없는 먼 곳에서 온 무법자가 이 탑에 사는 듯하다.

탑을 관리하지 않은 지 100년 이상 지났으며, 계단도 무너진 탓에 사다리를 사용하고 있다.

애초에 이 복장도 어디에서 훔친 것. 도저히 머른으로 보이지 않는 체격인데…?

아궁이는 거의 쓰지 않지만, 간혹 훔친 고기를 굽거나 물을 끓이기도 한다.

화장실이 없는데 아래가 강이니까 이 통에 일을 보고 밖에 버린다.

입수한 짐 중에 치즈나 말린 고기 등의 식료품은 여기에 보관한다.

7

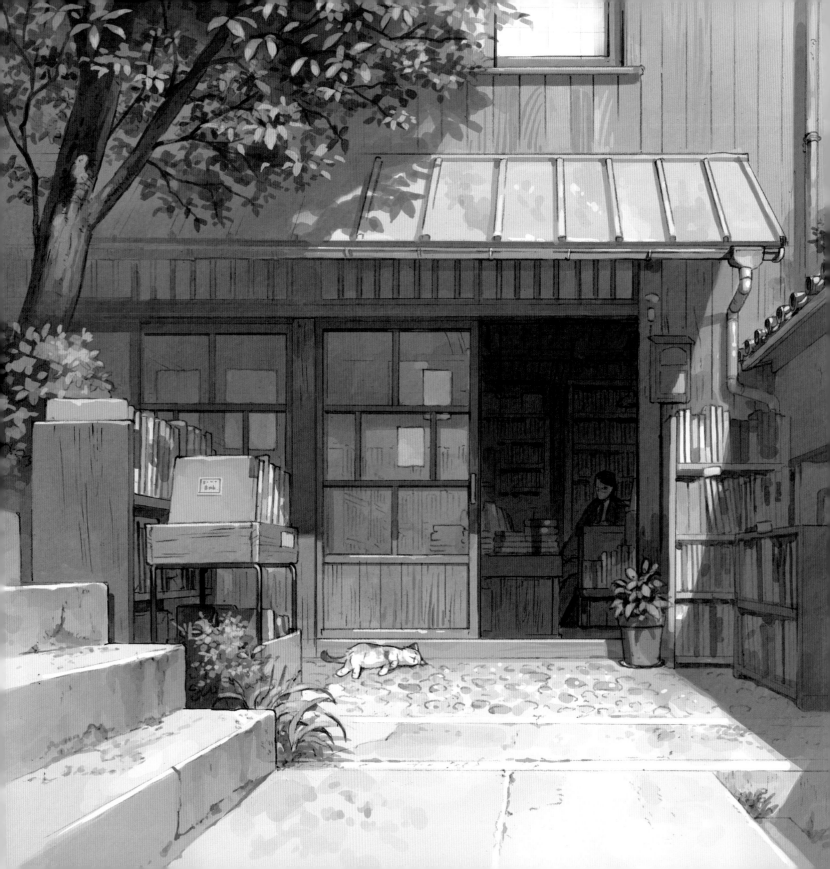

Kaidan-do Bookstore

계단당 서점

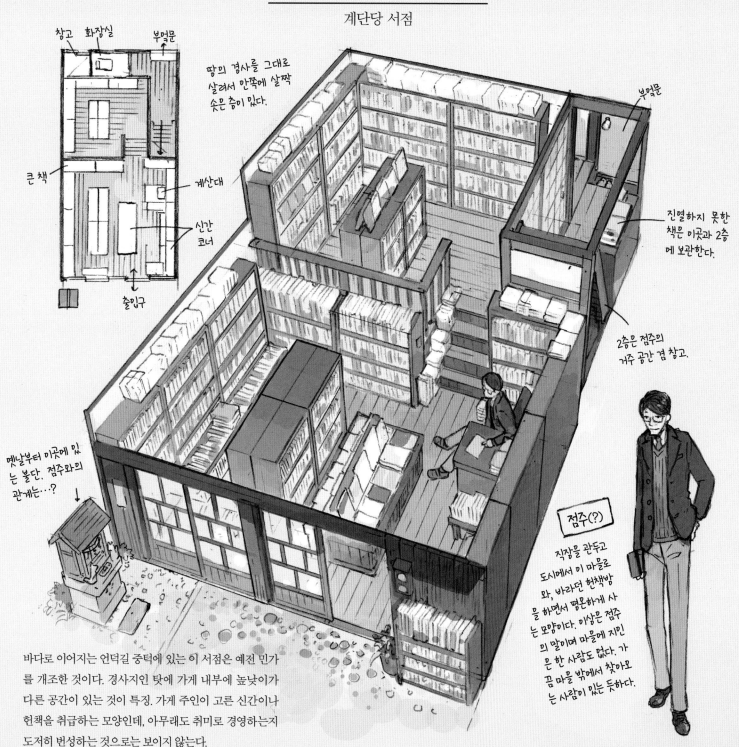

창고 화장실 부엌문

땅의 경사를 그대로 살려서 안쪽에 살짝 솟은 층이 있다.

부엌문

큰 책

계산대

신간 코너

출입구

진열하지 못한 책은 이곳과 2층에 보관한다.

2층은 점주의 거주 공간 겸 창고.

옛날부터 이곳에 있는 불단. 점주와의 관계는…?

점주(?)

직장을 관두고 도시에서 이 마을로 와, 바라던 헌책방을 하면서 평온하게 사는 모양이다. 이상은 점주의 말이며 마을에 지인은 한 사람도 없다. 가끔 마을 밖에서 찾아오는 사람이 있는 듯하다.

바다로 이어지는 언덕길 중턱에 있는 이 서점은 예전 민가를 개조한 것이다. 경사지인 탓에 가게 내부에 높낮이가 다른 공간이 있는 것이 특징. 가게 주인이 고른 신간이나 헌책을 취급하는 모양인데, 아무래도 취미로 경영하는지 도저히 번성하는 것으로는 보이지 않는다.

계단당 서점
2층

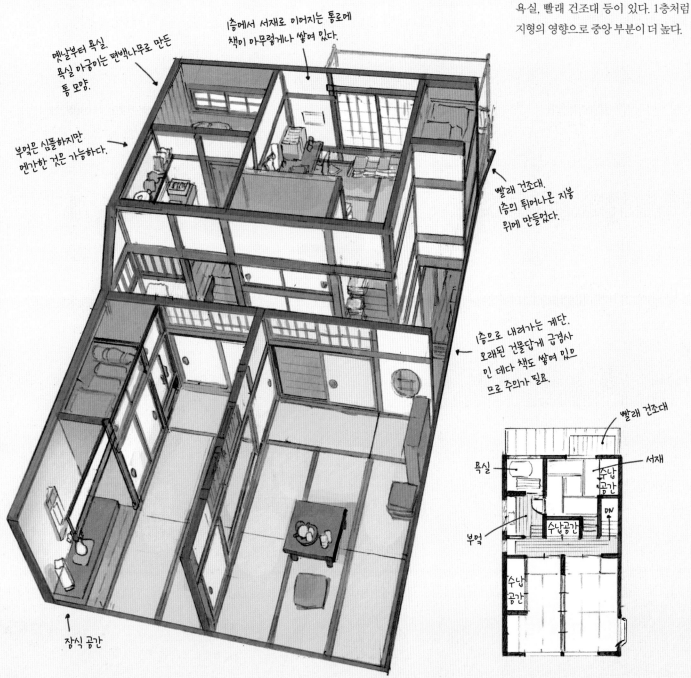

옛날부터 욕실.
욕실 아궁이는 편백나무로 만든
통 모양.

1층에서 서재로 이어지는 통로에
책이 아무렇게나 쌓여 있다.

부엌은 심플하지만
엔간한 것은 가능하다.

빨래 건조대.
1층의 튀어나온 지붕
위에 만들었다.

1층으로 내려가는 계단.
오래된 건물답게 급경사
인 데다 책도 쌓여 있으
므로 주의가 필요.

장식 공간

빨래 건조대

욕실

서재

수납공간

부엌

DN

수납공간

수납공간

11

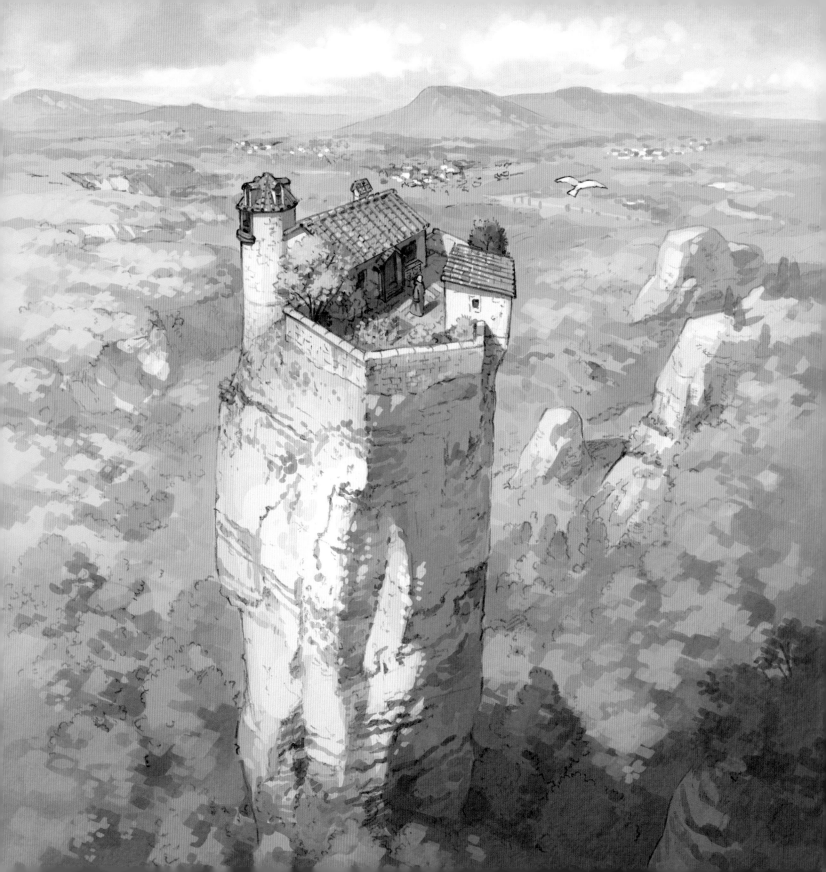

Pessimistic Astronomer's Residence

염세적인 천문학자의 거처

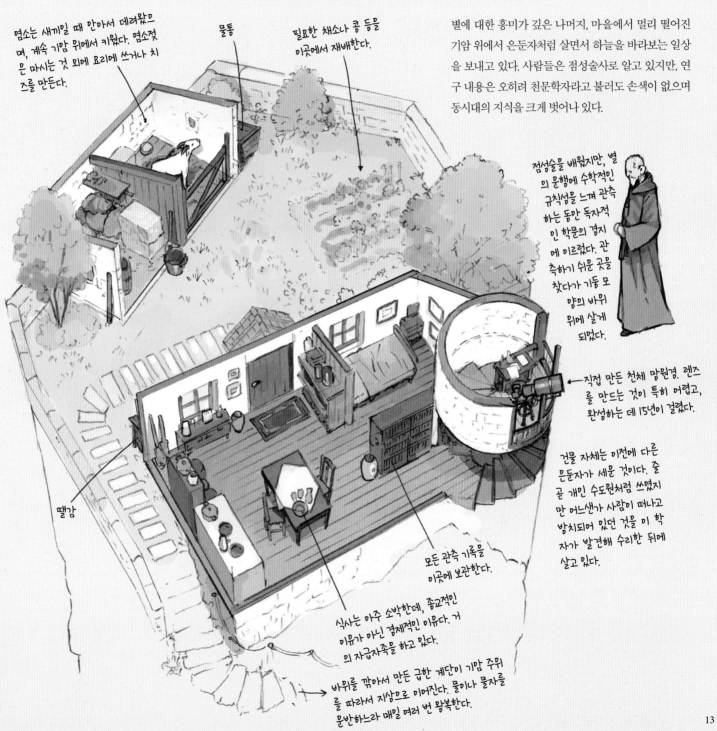

염소는 새끼일 때 안아서 데려왔으며, 계속 기암 위에서 키웠다. 염소젖은 마시는 것 외에 요리에 쓰거나 치즈를 만든다.

물통

필요한 채소나 콩 등을 이곳에서 재배한다.

별에 대한 흥미가 깊은 나머지, 마을에서 멀리 떨어진 기암 위에서 은둔자처럼 살면서 하늘을 바라보는 일상을 보내고 있다. 사람들은 점성술사로 알고 있지만, 연구 내용은 오히려 천문학자라고 불러도 손색이 없으며 동시대의 지식을 크게 벗어나 있다.

점성술을 배웠지만, 별의 운행에 수학적인 규칙성을 느껴 관측하는 동안 독자적인 학문의 경지에 이르렀다. 관측하기 쉬운 곳을 찾다가 기둥 모양의 바위 위에 살게 되었다.

직접 만든 천체 망원경. 렌즈를 만드는 것이 특히 어렵고, 완성하는 데 15년이 걸렸다.

땔감

건물 자체는 이전에 다른 은둔자가 세운 것이다. 줄곧 개인 수도원처럼 쓰였지만 어느샌가 사람이 떠나고 방치되어 있던 것을 이 학자가 발견해 수리한 뒤에 살고 있다.

모든 관측 기록을 이곳에 보관한다.

식사는 아주 소박한데, 종교적인 이유가 아닌 경제적인 이유다. 거의 자급자족을 하고 있다.

바위를 깎아서 만든 급한 계단이 기암 주위를 따라서 지상으로 이어진다. 물이나 물자를 운반하느라 매일 여러 번 왕복한다.

13

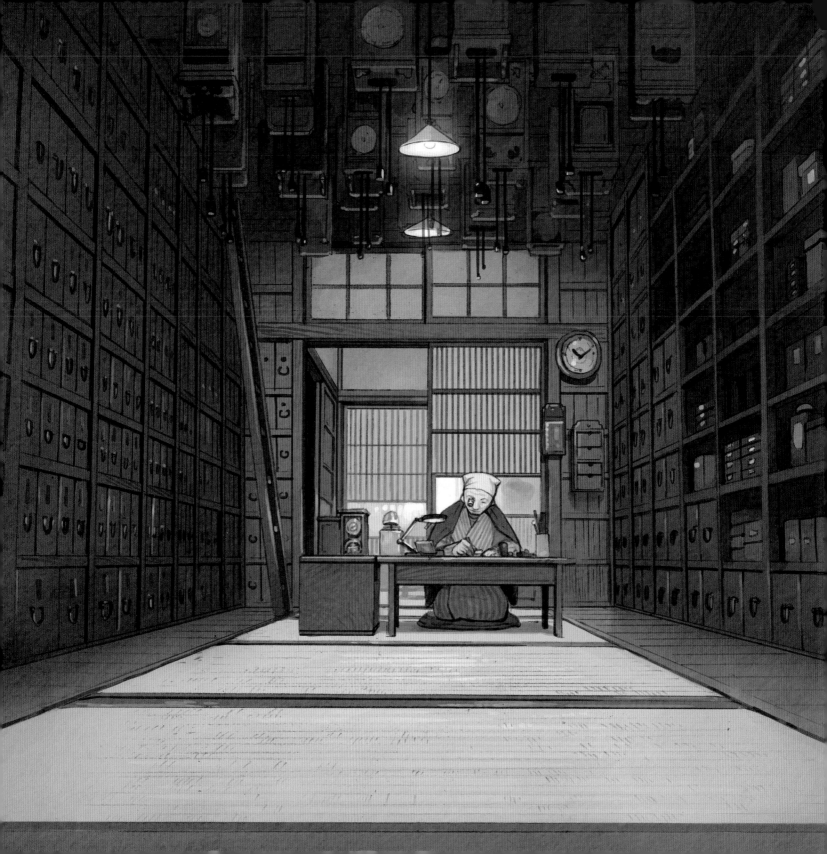

Enthusiastic Watchmaker

꼼꼼한 시계 기술자

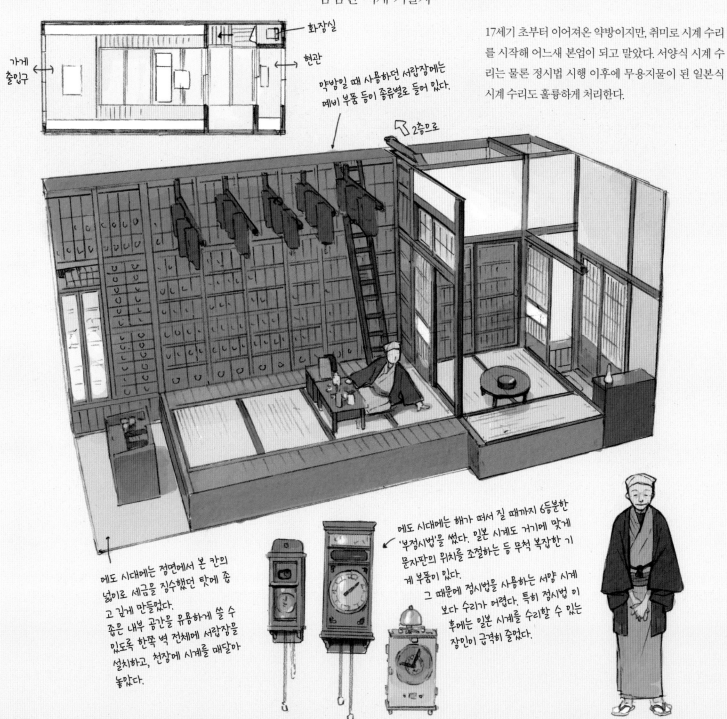

화장실

현관

가게 출입구

약방일 때 사용하던 서랍장에는 예비 부품 등이 종류별로 들어 있다.

↑ 2층으로

17세기 초부터 이어져온 약방이지만, 취미로 시계 수리를 시작해 어느새 본업이 되고 말았다. 서양식 시계 수리는 물론 정시법 시행 이후에 무용지물이 된 일본식 시계 수리도 훌륭하게 처리한다.

에도 시대에는 정면에서 본 칸의 넓이로 세금을 징수했던 탓에 좁고 깊게 만들었다. 좁은 내부 공간을 유용하게 쓸 수 있도록 한쪽 벽 전체에 서랍장을 설치하고, 천장에 시계를 매달아 놓았다.

에도 시대에는 해가 떠서 질 때까지 6등분한 '부정시법'을 썼다. 일본 시계도 거기에 맞게 문자판의 위치를 조절하는 등 무척 복잡한 기계 부품이 있다.
그 때문에 정시법을 사용하는 서양 시계보다 수리가 어렵다. 특히 정시법 이후에는 일본 시계를 수리할 수 있는 장인이 급격히 줄었다.

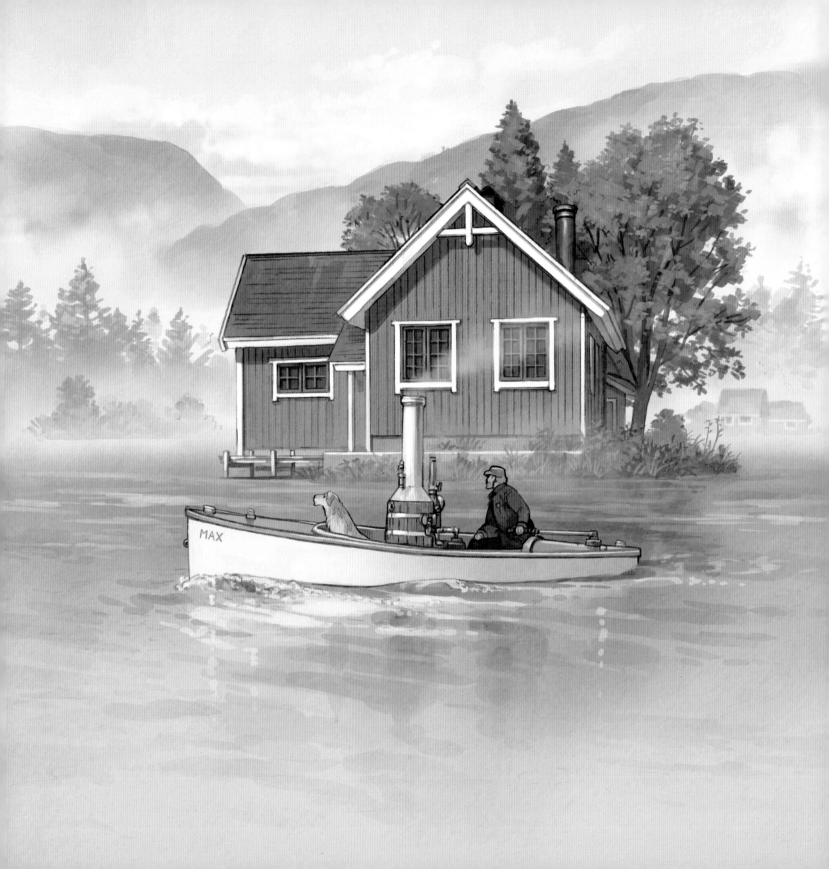

Reticent Mechanic's Cottage
과묵한 정비사의 별장

평소엔 자동차 정비사로 진지하게 일하지만, 장기 휴가일 때는 호반의 별장을 찾는다. 기계를 만지는 시간이 가장 안심이 되는지 별장에서 지낼 때는 증기 보트를 정비해 혼자서 타는 것을 즐긴다.

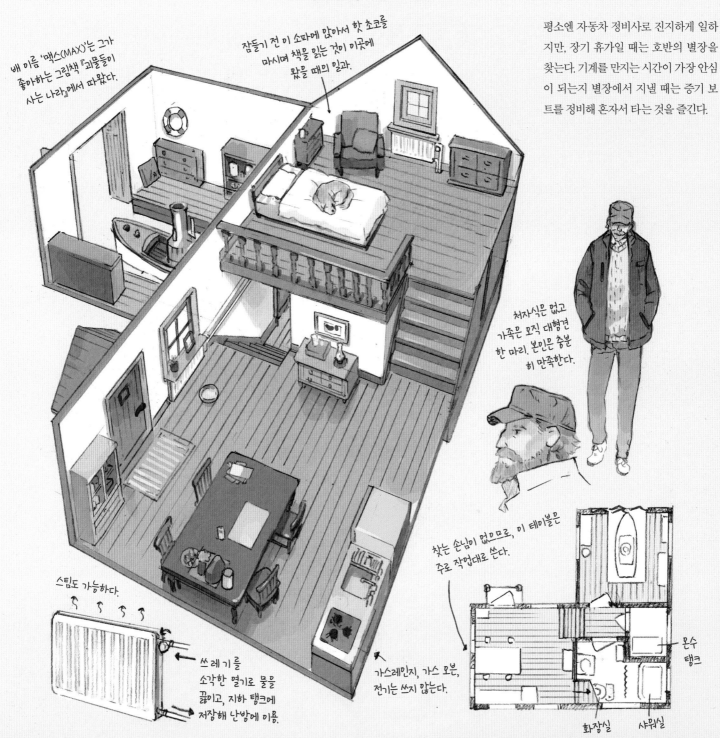

배 이름 '맥스(MAX)'는 그가 좋아하는 그림책 『괴물들이 사는 나라』에서 따왔다.

잠들기 전 이 소파에 앉아서 핫 초코를 마시며 책을 읽는 것이 이곳에 왔을 때의 일과.

처자식은 없고 가족은 오직 대형견 한 마리. 본인은 충분히 만족한다.

찾는 손님이 없으므로, 이 테이블은 주로 작업대로 쓴다.

스팀도 가능하다.

쓰레기를 소각한 열기로 물을 끓이고, 지하 탱크에 저장해 난방에 이용.

가스레인지, 가스 오븐, 전기는 쓰지 않는다.

온수 탱크

화장실 샤워실

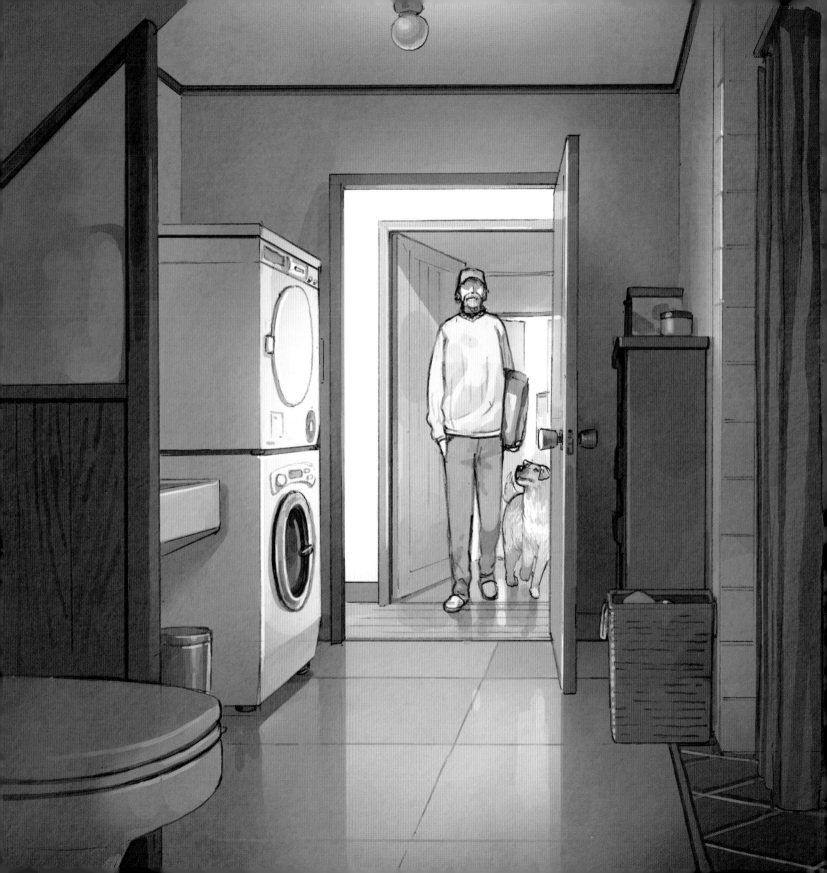

과묵한 정비사의 별장
독(dock)

반지하 구조인 별장 안쪽에는 욕실, 온수 탱크, 보트 하우스 등이 구비되어 있다. 온도 차와 습기가 심해서 주택치고는 가혹한 환경이며 손님맞이에도 적합하지 않지만, 정비사가 자유로운 시간을 보내기에는 절호의 환경이라고 할 수 있다.

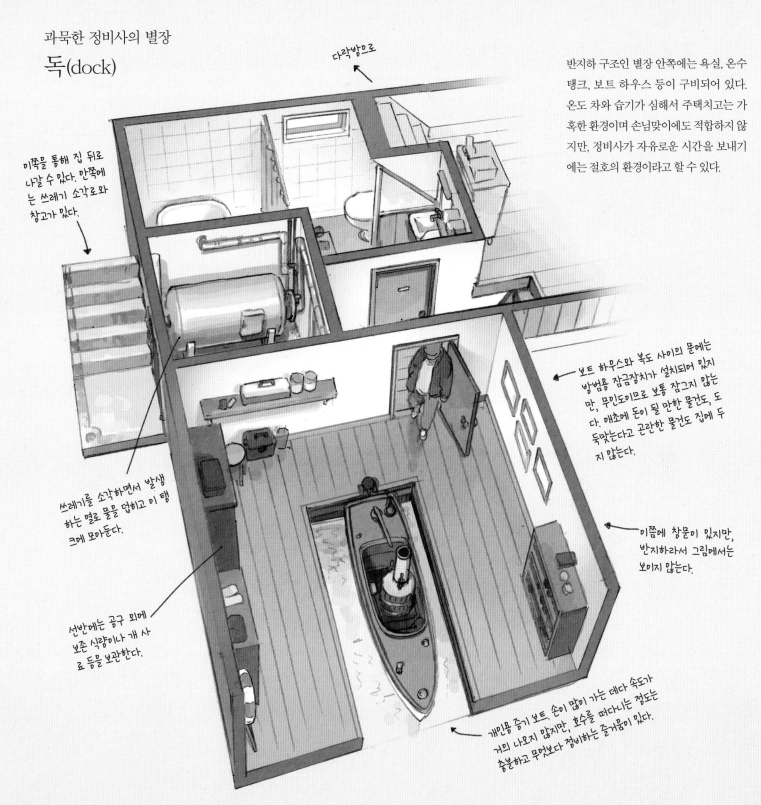

다락방으로

이쪽을 통해 집 뒤로 나갈 수 있다. 안쪽에는 쓰레기 소각로와 창고가 있다.

쓰레기를 소각하면서 발생하는 열로 물을 덥히고 이 탱크에 모아둔다.

선반에는 공구 외에 보존 식량이나 개 사료 등을 보관한다.

보트 하우스와 복도 사이의 문에는 방범용 잠금장치가 설치되어 있지만, 무인도이므로 보통 잠그지 않는다. 애초에 돈이 될 만한 물건도, 도둑맞는다고 곤란한 물건도 집에 두지 않는다.

이쯤에 창문이 있지만, 반지하라서 그림에서는 보이지 않는다.

개인용 증기 보트. 손이 많이 가는 데다 속도가 거의 나오지 않지만, 호수를 떠다니는 정도는 충분하고 무엇보다 정비하는 즐거움이 있다.

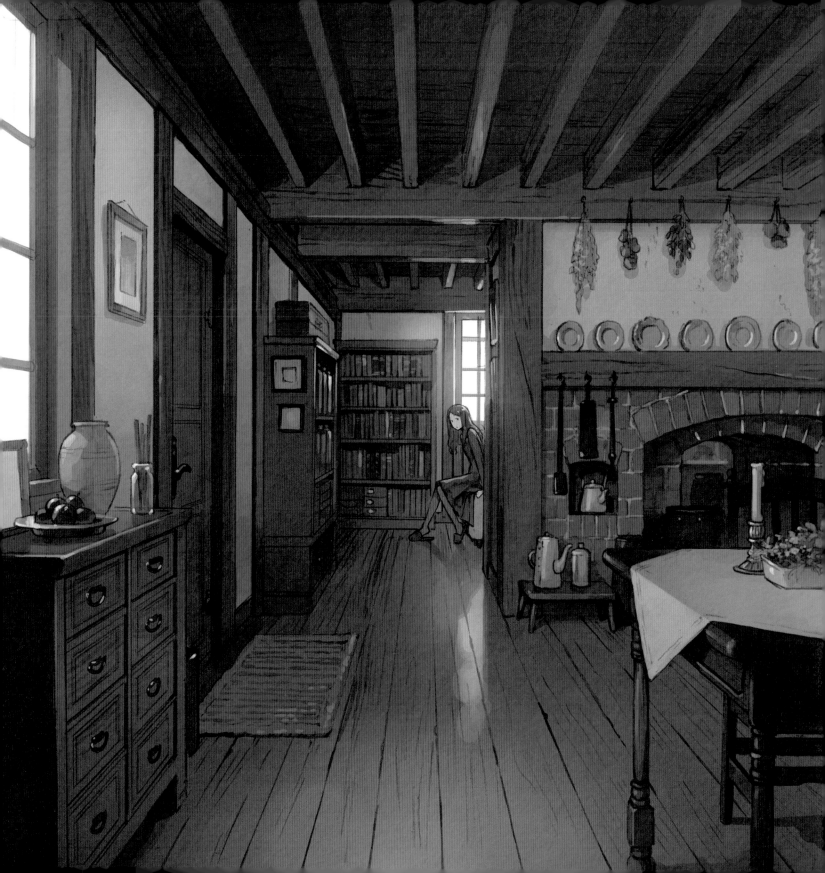

Methodical Witch's House
착실한 마녀의 집

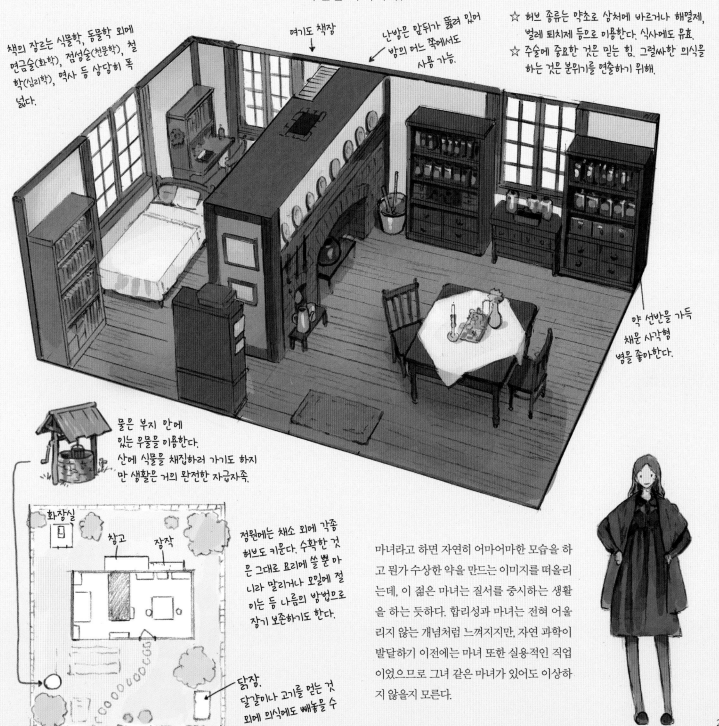

책의 장르는 식물학, 동물학 외에 연금술(화학), 점성술(천문학), 철학(심리학), 역사 등 상당히 폭넓다.

여기도 책장

난방은 앞뒤가 뚫려 있어 방의 어느 쪽에서도 사용 가능.

☆ 허브 종류는 약초로 상처에 바르거나 해열제, 벌레 퇴치제 등으로 이용한다. 식사에도 유효.
☆ 주술에 중요한 것은 믿는 힘. 그럴싸한 의식을 하는 것은 분위기를 연출하기 위해.

약 선반을 가득 채운 사각형 병을 좋아한다.

물은 부지 안에 있는 우물을 이용한다. 산에 식물을 채집하러 가기도 하지만 생활은 거의 완전한 자급자족.

화장실

창고 장작

정원에는 채소 외에 각종 허브도 키운다. 수확한 것은 그대로 요리에 쓸 뿐 아니라 말리거나 오일에 절이는 등 나름의 방법으로 장기 보존하기도 한다.

닭장. 달걀이나 고기를 얻는 것 외에 의식에도 빼놓을 수 없다.

마녀라고 하면 자연히 어마어마한 모습을 하고 뭔가 수상한 약을 만드는 이미지를 떠올리는데, 이 젊은 마녀는 질서를 중시하는 생활을 하는 듯하다. 합리성과 마녀는 전혀 어울리지 않는 개념처럼 느껴지지만, 자연 과학이 발달하기 이전에는 마녀 또한 실용적인 직업이었으므로 그녀 같은 마녀가 있어도 이상하지 않을지 모른다.

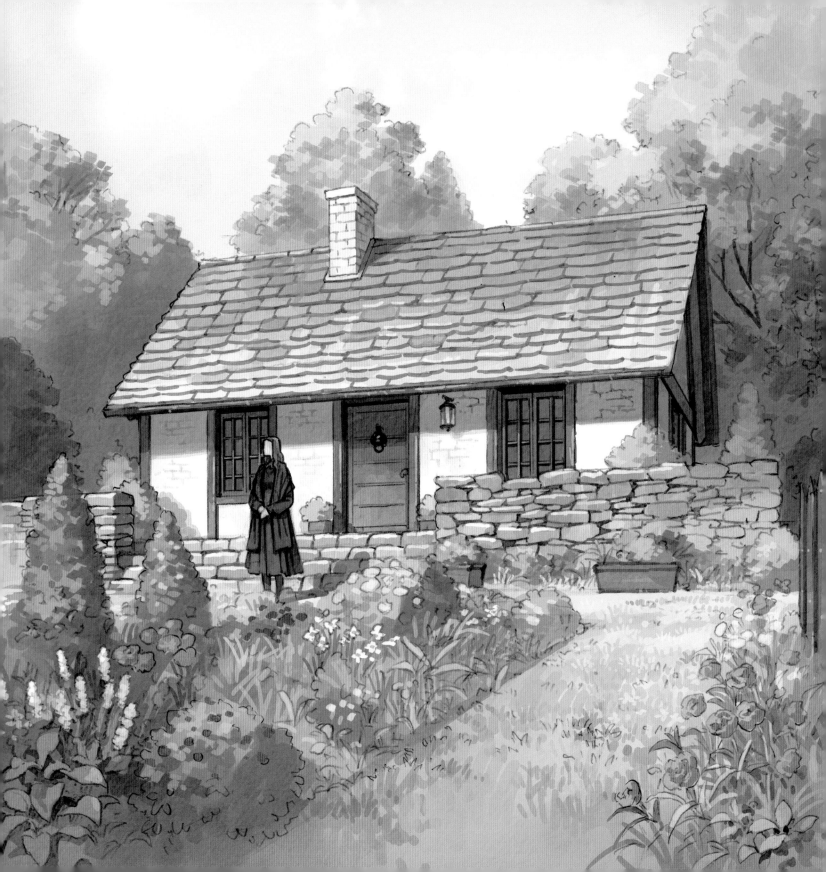

착실한 마녀의 집
정원

마녀의 정원에는 채소와 허브를 중심으로 많은 식물이 자라고 있다. 우물과 닭장을 갖춘 자연의 혜택에 둘러싸인 공간은 이상적인 슬로 라이프처럼 보이지만 당연한 생활의 일부이며, 그 모든 것에 살아가기 위한 노력이 담겨 있다.

화장실

창고에는 평소에 쓰지 않는 농기구나 계절 용품, 비상 식량 등이 있다.

장작을 두는 곳.

집 주위를 둘러싼 돌담은 주로 야생 동물을 막기 위한 것. 땅이 남쪽으로 기울어져 있어 채광은 양호.

월계수는 대표적인 허브의 일종.

열매가 많이 열리는 준베리는 잼 등으로 가공할 수 있다.

우물 주위에 개구리나 박쥐 등이 서식하는데 마녀에게는 여러 가지로 무척 편리하다.

콩이나 감자, 가지, 래디시 등의 채소는 여기.

허브 종류는 요리 외에 차나 잼, 약 등 특성에 따라서 용도가 다양하다.

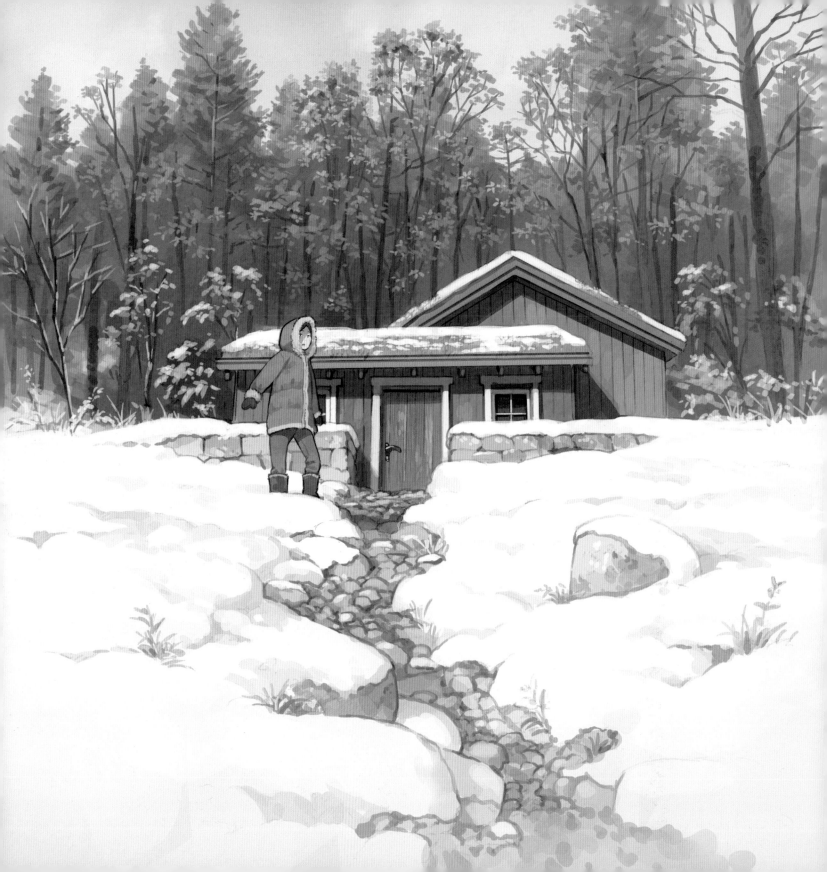

Grass-roof House in Snowy Country

설국의 풀 지붕 집

혹독한 겨울 추위에 견딜 수 있도록 이 집에는 다양한 대비가 되어 있다. 눈에 견딜 수 있게 집의 구조를 작게 줄이고, 그 대신 수납공간을 확보하거나 지붕에 풀을 심어 단열성을 높였다. 자연과 함께 살아가기 위한 다양한 지혜가 담긴 집이다.

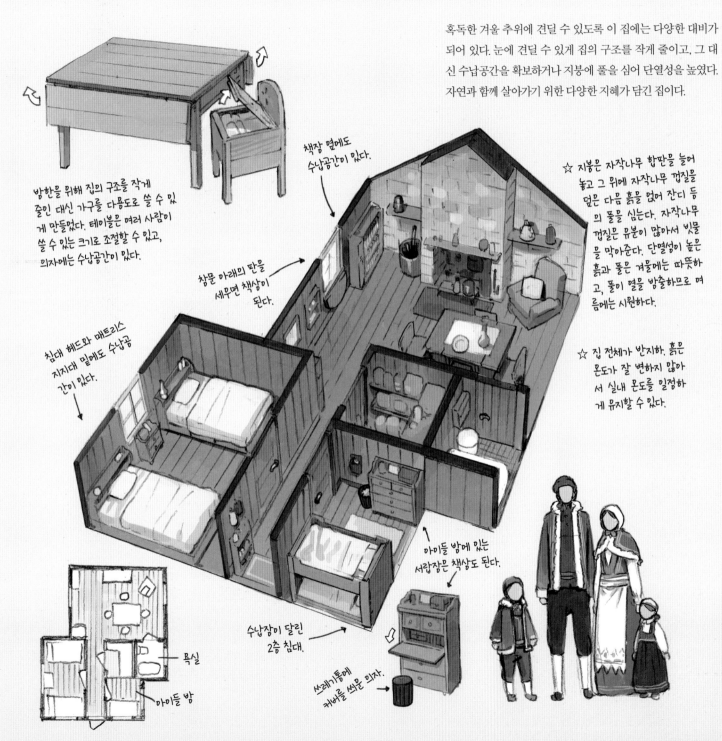

방한을 위해 집의 구조를 작게 줄인 대신 가구를 다용도로 쓸 수 있게 만들었다. 테이블은 여러 사람이 쓸 수 있는 크기로 조절할 수 있고, 의자에는 수납공간이 있다.

책장 옆에도 수납공간이 있다.

창문 아래의 판을 세우면 책상이 된다.

침대 헤드와 매트리스 지지대 밑에도 수납공간이 있다.

☆ 지붕은 자작나무 합판을 늘어 놓고 그 위에 자작나무 껍질을 덮은 다음 흙을 얹어 잔디 등의 풀을 심는다. 자작나무 껍질은 유분이 많아서 빗물을 막아준다. 단열성이 높은 흙과 풀은 겨울에는 따뜻하고, 풀이 열을 방출하므로 여름에는 시원하다.

☆ 집 전체가 반지하. 흙은 온도가 잘 변하지 않아서 실내 온도를 일정하게 유지할 수 있다.

아이들 방에 있는 서랍장은 책상도 된다.

욕실

아이들 방

수납장이 달린 2층 침대.

쓰레기통에 커버를 씌운 의자.

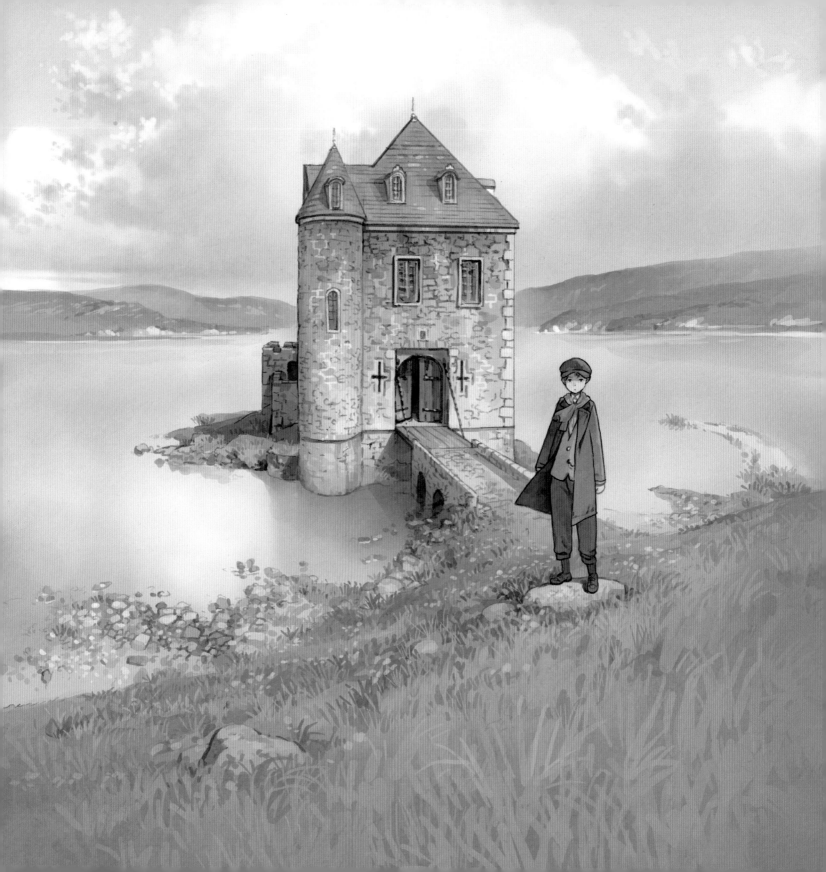

Forgotten Orphan's Castle

잊힌 고아의 성

수백 년에 걸쳐 이 땅을 지켜온 고성. 최근 반정부 세력의 영향력 확대와 함께 강도가 목적인 습격을 받아 주인을 잃고 방치되었지만, 언제부터인지 한 고아가 살고 있다는 소문이 돌았다. 예전 성주 부부에게 아이가 한 명 있었다는데, 그 아이의 유령일지도 모른다는 말이 퍼졌다.

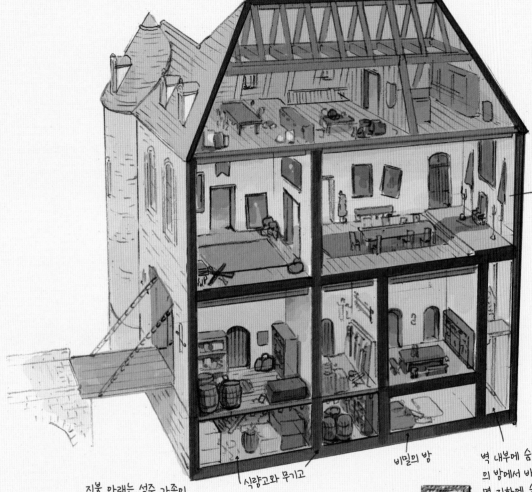

응접실은 대기실이 있어서 접견실로도 쓸 수 있다. 평소에는 성주 가족의 식당으로 쓰였다.

☆ 성의 크기는 아주 작으며, 성주 외에는 몇 명의 고용인이 거주한 정도. 토지를 지키는 것이 아니라 감시하는 역할이 메인.

식량고와 무기고

비밀의 방

벽 내부에 숨겨진 통로. 성주의 방에서 바닥으로 들어가면 지하에 숨겨진 방으로 이어진다. 비밀의 방에는 당분간 살아남을 수 있도록 식량과 모포가 준비되어 있다. 아무래도 감도는 이 방을 발견하지 못한 모양이다.

지붕 아래는 성주 가족이 주로 사용했다.

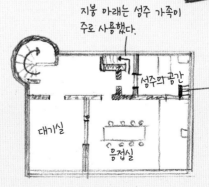

성주의 공간

비밀 통로

대기실

응접실

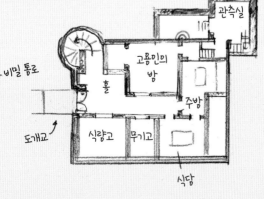

관측실

고용인의 방

홀

주방

도개교

식량고 무기고

식당

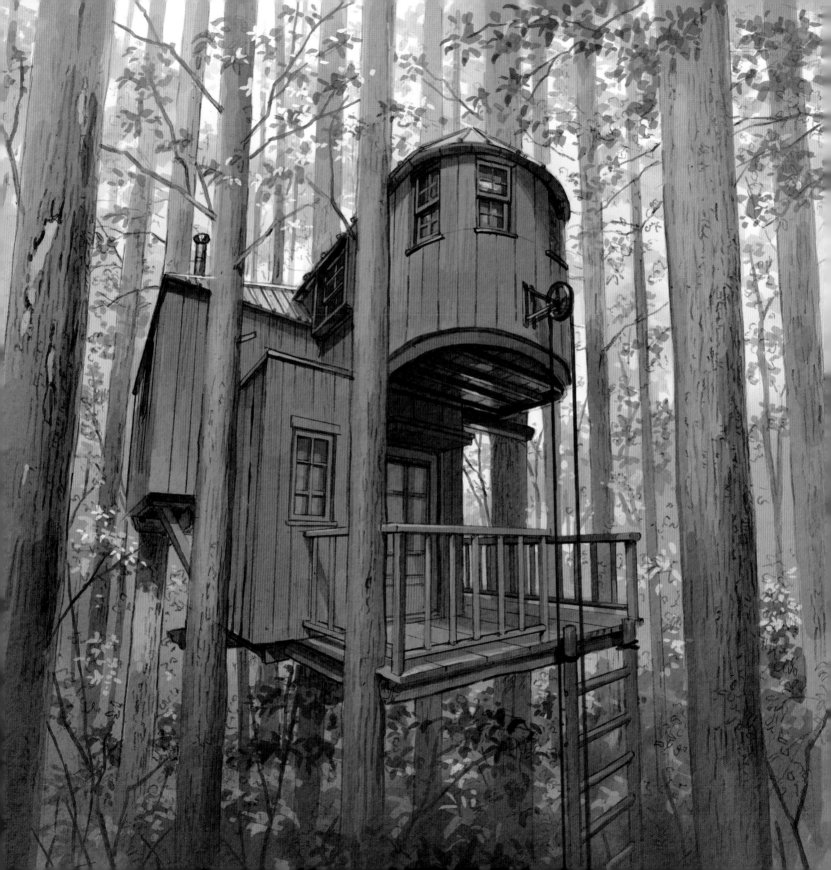

Dreamer's Tree-House

몽상가의 트리 하우스

트리 하우스는 나무 위에 지은 집. 적에게서 몸을 지키기 위한 것이었지만, 요즘은 취미나 관광을 목적으로 짓는다. 하나 혹은 여러 그루의 나무가 기둥이 되므로, 집 자체의 구조가 불안정할 뿐 아니라 기둥이 되는 나무의 상태도 영향을 미쳐서 전문가의 꼼꼼한 관리가 중요하다.

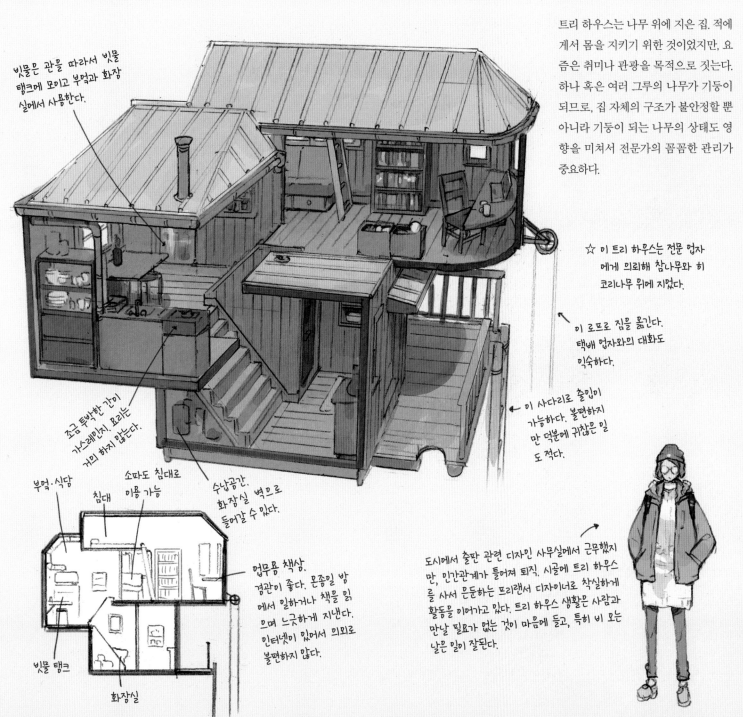

빗물은 관을 따라서 빗물 탱크에 모이고 부엌과 화장실에서 사용한다.

조금 투박한 간이 가스레인지. 요리는 거의 하지 않는다.

☆ 이 트리 하우스는 전문 업자에게 의뢰해 참나무와 히코리나무 위에 지었다.

이 로프로 짐을 옮긴다. 택배 업자와의 대화도 익숙하다.

이 사다리로 출입이 가능하다. 불편하지만 덕분에 귀찮은 일도 적다.

부엌·식당

침대

소파도 침대로 이용 가능

수납공간. 화장실 벽으로 들어갈 수 있다.

빗물 탱크

화장실

업무용 책상. 경관이 좋다. 온종일 방에서 일하거나 책을 읽으며 느긋하게 지낸다. 인터넷이 없어서 의외로 불편하지 않다.

도시에서 출판 관련 디자인 사무실에서 근무했지만, 인간관계가 틀어져 퇴직. 시골에 트리 하우스를 사서 은둔하는 프리랜서 디자이너로 착실하게 활동을 이어가고 있다. 트리 하우스 생활은 사람과 만날 필요가 없는 것이 마음에 들고, 특히 비 오는 날은 일이 잘된다.

COLUMN-1　다양한 지붕

지붕은 건물의 외견 중에서도 상당히 큰 비율을 차지하는 요소입니다. 따라서 형태도 기능도 다양하고, 무엇보다 그 집의 인상을 크게 좌우합니다. 지붕의 종류를, 특히 형태와 소재를 중심으로 소개합니다.

※ 지붕 '형태'와 '소재'의 조합은 어디까지나 예이며, 종류가 다양합니다.

연기 배출창

팔작지붕

위는 박공, 아래는 우진각인 구조. 동아시아를 중심으로 볼 수 있는데, 서양에도 같은 구조가 존재한다.

용마루

망와

연기 배출창

내림마루

추녀마루

소재: 기와
점토 기와라고도 하며 점토를 구워서 만든다. 형태가 다양하다.

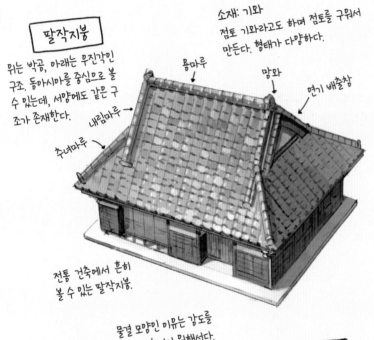

전통 건축에서 흔히 볼 수 있는 팔작지붕.

소재: 초가
억새나 갈대 같은 풀을 말려서 지붕 재료로 사용한다. 초가지붕이라고도 한다.

우진각지붕

전 세계에서 많이 볼 수 있는 심플한 형식. 통기성이 나쁘지만, 비에 강하다.

사원 지붕 외에 정자나 별채 등 작은 규모의 건물에 많다.

물결 모양인 이유는 강도를 높이기 위해서다.

부섭지붕

모던한 주택에서 창고까지 다양한 목적으로 쓰이는 형태. 심플하므로 단가가 낮은 반면, 비 등에 약하다.

소재: 함석
아연도금 강판. 가공하기 쉽고 부식이 잘되지 않는다. 포르투갈어의 tutanaga가 어원.

네모 지붕

우진각 중에 건물이 네모인 것. 사면의 지붕이 전부 삼각형이다. 육각형, 팔각형인 형태도 있다.

소재: 갈바륨 강판
알루미늄과 아연의 합금을 도금해서 사용하는 강판. 가볍지만 튼튼하고 저렴해서 요즘 주택에 많이 쓰인다.

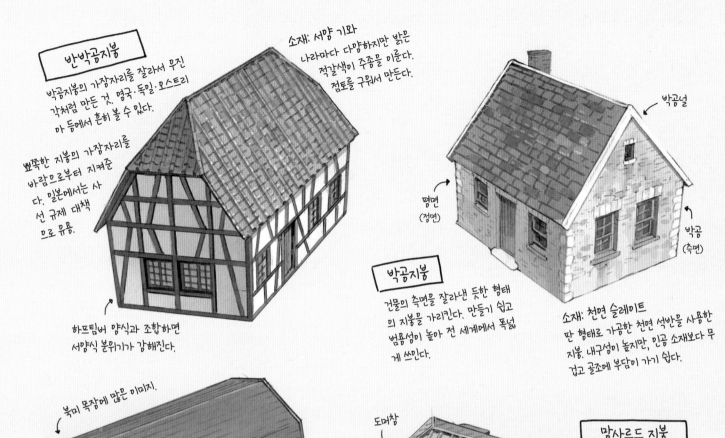

반박공지붕

박공지붕의 가장자리를 잘라서 우진각처럼 만든 것. 영국·독일·오스트리아 등에서 흔히 볼 수 있다.

뾰족한 지붕의 가장자리를 바람으로부터 지켜준다. 일본에서는 사선 규제 대책으로 유용.

하프팀버 양식과 조합하면 서양식 분위기가 강해진다.

소재: 서양 기와
나라마다 다양하지만 밝은 적갈색이 주종을 이룬다. 점토를 구워서 만든다.

박공널

평면
(정면)

박공
(측면)

박공지붕

건물의 측면을 잘라낸 듯한 형태의 지붕을 가리킨다. 만들기 쉽고 범용성이 높아 전 세계에서 폭넓게 쓰인다.

소재: 천면 슬레이트
판 형태로 가공한 천면 석반을 사용한 지붕. 내구성이 높지만, 인공 소재보다 무겁고 골조에 부담이 가기 쉽다.

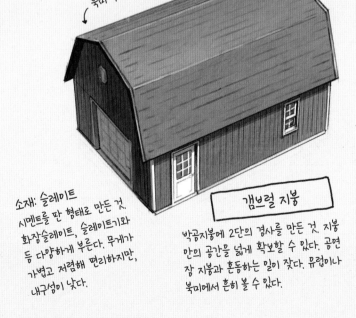

북미 목장에 많은 이미지.

소재: 슬레이트
시멘트를 판 형태로 만든 것. 화장슬레이트, 슬레이트기와 등 다양하게 부른다. 무게가 가볍고 저렴해 편리하지만, 내구성이 낮다.

갬브럴 지붕

박공지붕에 2단의 경사를 만든 것. 지붕 안의 공간을 넓게 확보할 수 있다. 공면장 지붕과 혼동하는 일이 잦다. 유럽이나 북미에서 흔히 볼 수 있다.

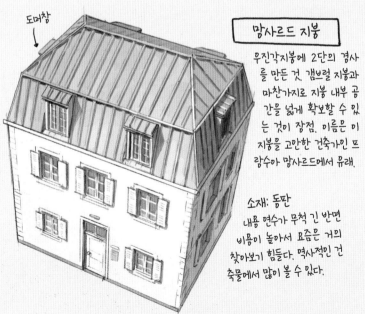

도머창

망사르드 지붕

우진각지붕에 2단의 경사를 만든 것. 갬브럴 지붕과 마찬가지로 지붕 내부 공간을 넓게 확보할 수 있는 것이 장점. 이름은 이 지붕을 고안한 건축가인 프랑수아 망사르드에서 유래.

소재: 동판
내용 연수가 무척 긴 반면 비용이 높아서 요즘은 거의 찾아보기 힘들다. 역사적인 건축물에서 많이 볼 수 있다.

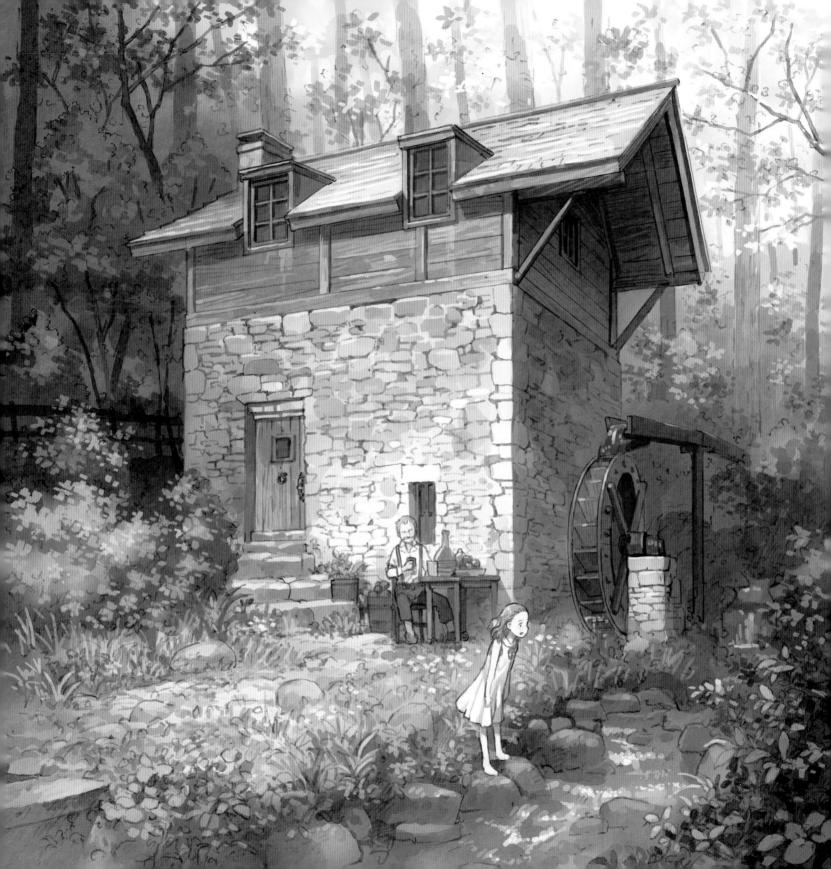

Cidre in the Watermill

물레방아 오두막의 사과주

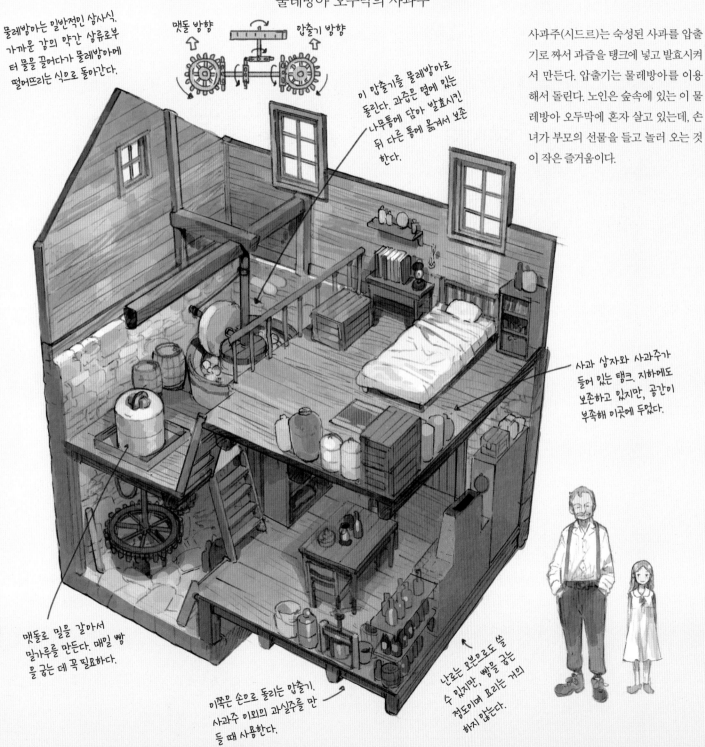

물레방아는 일반적인 상사식, 가까운 강의 약간 상류로부터 물을 끌어다가 물레방아에 떨어뜨리는 식으로 돌아간다.

맷돌 방향 압출기 방향

이 압출기를 물레방아로 돌린다. 과즙은 옆에 있는 나무통에 담아 발효시킨 뒤 다른 통에 옮겨서 보존한다.

사과주(시드르)는 숙성된 사과를 압출기로 짜서 과즙을 탱크에 넣고 발효시켜서 만든다. 압출기는 물레방아를 이용해서 돌린다. 노인은 숲속에 있는 이 물레방아 오두막에 혼자 살고 있는데, 손녀가 부모의 선물을 들고 놀러 오는 것이 작은 즐거움이다.

사과 상자와 사과주가 들어 있는 탱크. 지하에도 보존하고 있지만, 공간이 부족해 이곳에 두었다.

맷돌로 밀을 갈아서 밀가루를 만든다. 메밀 빵을 굽는 데 꼭 필요하다.

이쪽은 손으로 돌리는 압출기. 사과주 이외의 과실주를 만들 때 사용한다.

난로는 오븐으로도 쓸 수 있지만, 빵을 굽는 정도이며 요리는 거의 하지 않는다.

33

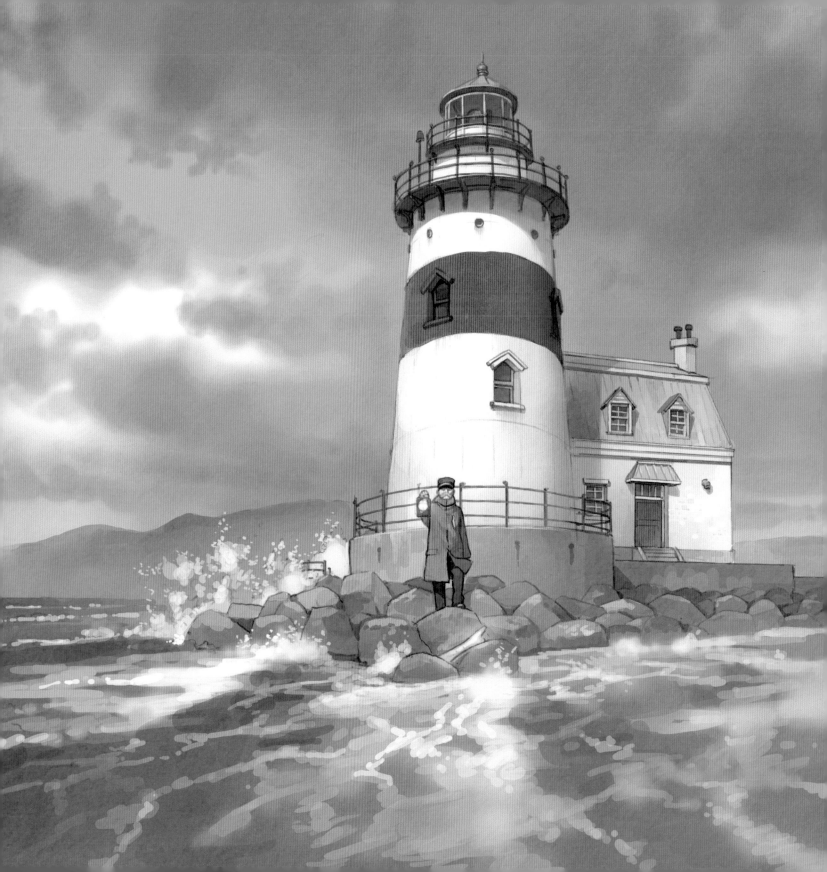

Melancholic Lighthouse Keeper

우울한 등대지기

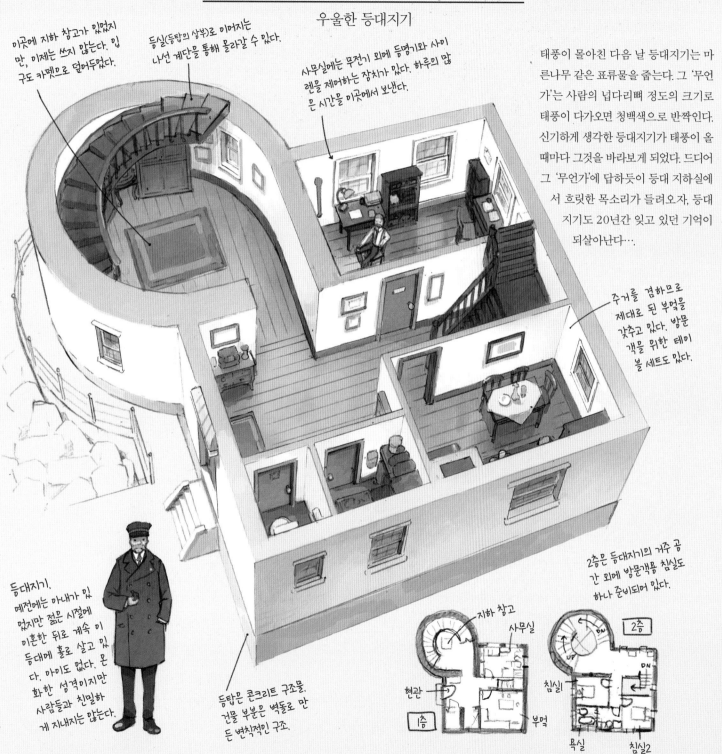

이곳에 지하 창고가 있었지만, 이제는 쓰지 않는다. 입구도 카펫으로 덮어두었다.

등실(등탑의 상부)로 이어지는 나선 계단을 통해 올라갈 수 있다.

사무실에는 무전기 외에 등명기와 사이렌을 제어하는 장치가 있다. 하루의 많은 시간을 이곳에서 보낸다.

태풍이 몰아친 다음 날 등대지기는 마른나무 같은 표류물을 줍는다. 그 '무언가'는 사람의 넙다리뼈 정도의 크기로 태풍이 다가오면 청백색으로 반짝인다. 신기하게 생각한 등대지기가 태풍이 올 때마다 그것을 바라보게 되었다. 드디어 그 '무언가'에 답하듯이 등대 지하실에서 흐릿한 목소리가 들려오자, 등대지기도 20년간 잊고 있던 기억이 되살아난다…

주거를 겸하므로 제대로 된 부엌을 갖추고 있다. 방문객을 위한 테이블 세트도 있다.

등대지기, 예전에는 아내가 있었지만 젊은 시절에 이혼한 뒤로 계속 이 등대에 홀로 살고 있다. 아이도 없다. 온화한 성격이지만 사람들과 친밀하게 지내지는 않는다.

등탑은 콘크리트 구조물, 건물 부분은 벽돌로 만든 변칙적인 구조.

2층은 등대지기의 거주 공간 외에 방문객용 침실도 하나 준비되어 있다.

지하 창고

사무실

현관

부엌

침실

욕실

침실2

1층

2층

DN

UP

DN

35

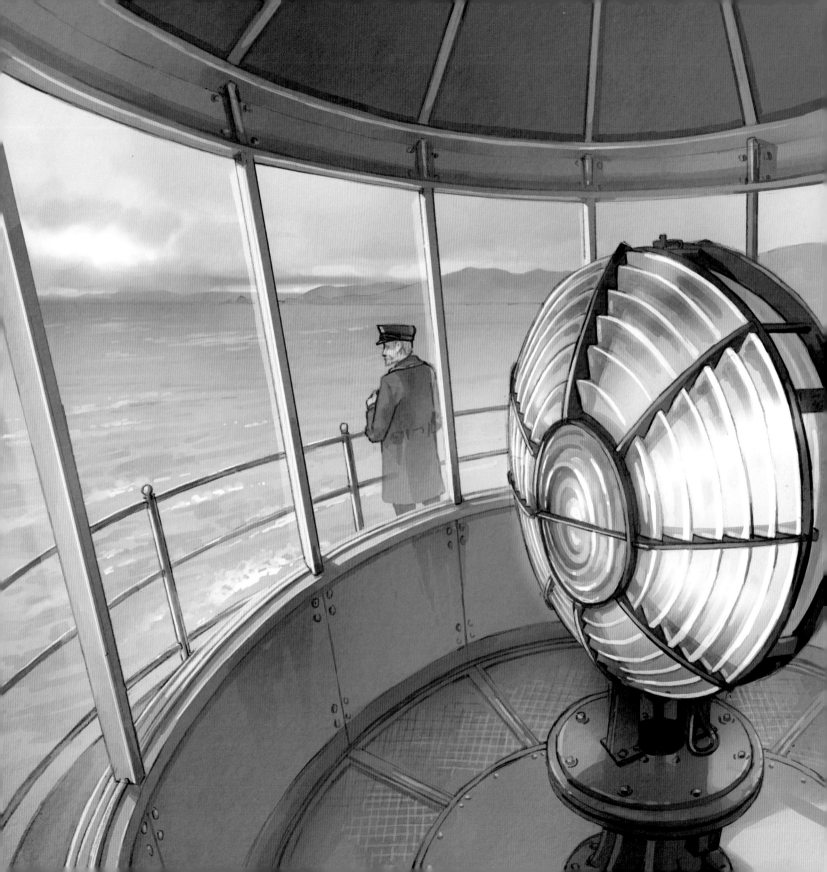

우울한 등대지기
측면도

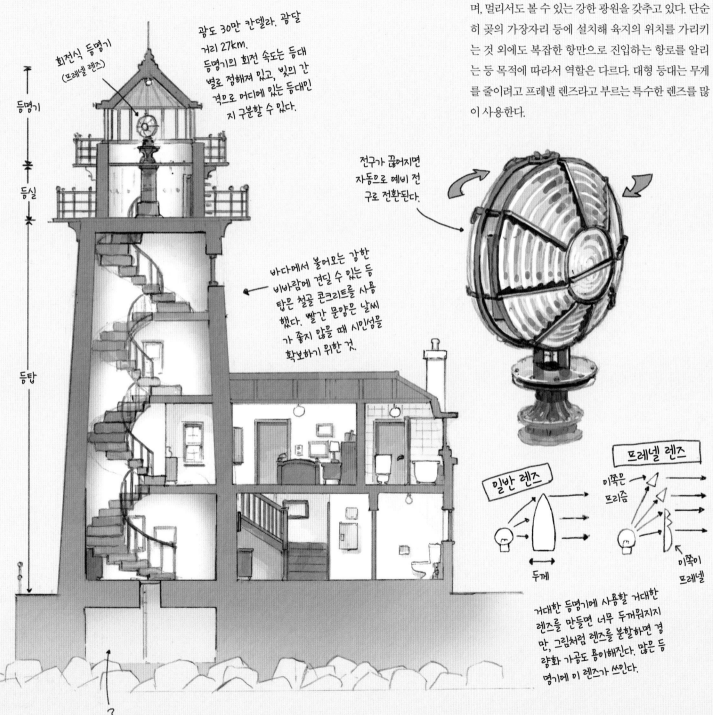

등대는 선박이 항해하는 데 필요한 길잡이 역할을 하며, 멀리서도 볼 수 있는 강한 광원을 갖추고 있다. 단순히 곶의 가장자리 등에 설치해 육지의 위치를 가리키는 것 외에도 복잡한 항만으로 진입하는 항로를 알리는 등 목적에 따라서 역할은 다르다. 대형 등대는 무게를 줄이려고 프레넬 렌즈라고 부르는 특수한 렌즈를 많이 사용한다.

등명기

등실

등탑

회전식 등명기
(프레넬 렌즈)

광도 30만 칸델라, 광달 거리 27km.
등명기의 회전 속도는 등대별로 정해져 있고, 빛의 간격으로 어디에 있는 등대인지 구분할 수 있다.

전구가 끊어지면 자동으로 예비 전구로 전환된다.

바다에서 불어오는 강한 비바람에 견딜 수 있는 등탑은 철골 콘크리트를 사용했다. 빨간 문양은 날씨가 좋지 않을 때 시인성을 확보하기 위한 것.

?

프레넬 렌즈

일반 렌즈

이쪽은 프리즘

두께

이쪽이 프레넬

거대한 등명기에 사용할 거대한 렌즈를 만들면 너무 두꺼워지지만, 그림처럼 렌즈를 분할하면 경량화 가공도 용이해진다. 많은 등명기에 이 렌즈가 쓰인다.

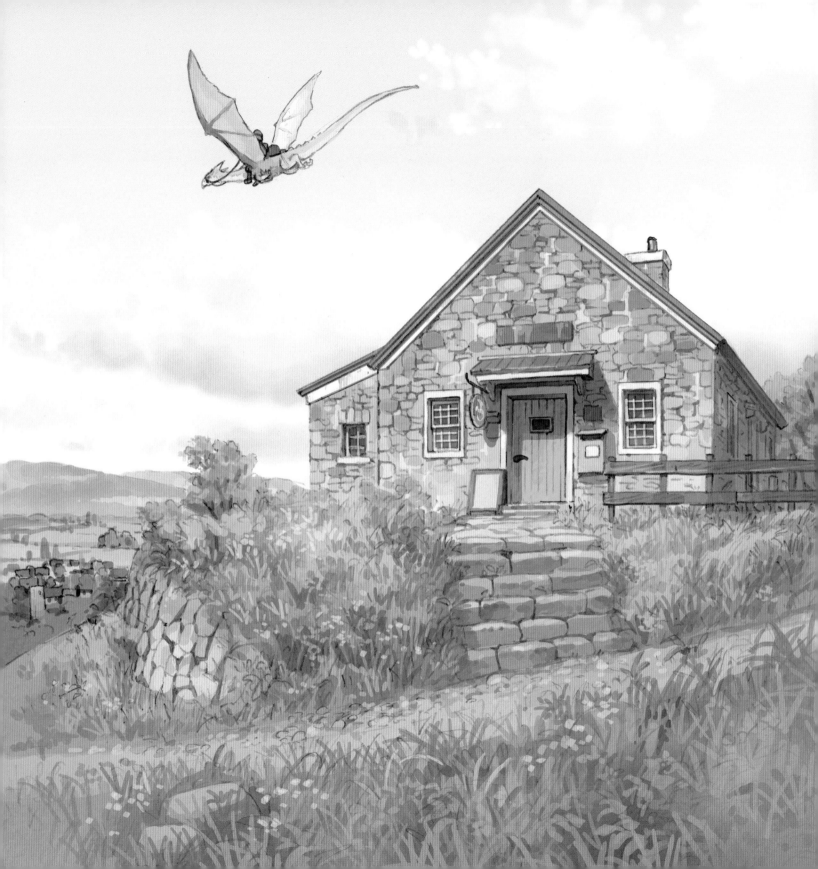

The Post Office of The Dragon Tamer

용을 타고 배달하는 우체국

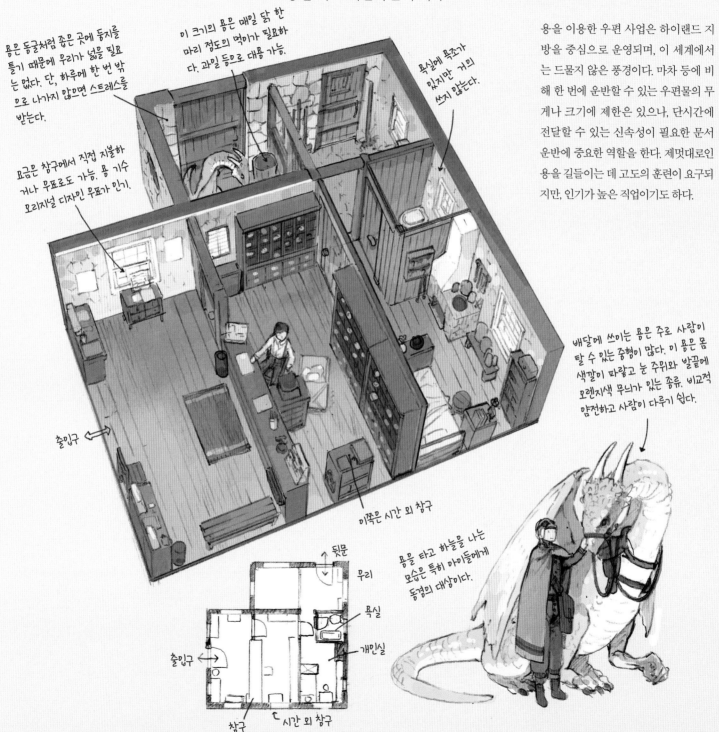

용은 동굴처럼 좁은 곳에 둥지를 틀기 때문에 우리가 넓을 필요는 없다. 단, 하루에 한 번 밖으로 나가지 않으면 스트레스를 받는다.

이 크기의 용은 매일 닭 한 마리 정도의 먹이가 필요하다. 과일 등으로 대용 가능.

욕실에 욕조가 있지만 거의 쓰지 않는다.

용을 이용한 우편 사업은 하이랜드 지방을 중심으로 운영되며, 이 세계에서는 드물지 않은 풍경이다. 마차 등에 비해 한 번에 운반할 수 있는 우편물의 무게나 크기에 제한은 있으나, 단시간에 전달할 수 있는 신속성이 필요한 문서 운반에 중요한 역할을 한다. 제멋대로인 용을 길들이는 데 고도의 훈련이 요구되지만, 인기가 높은 직업이기도 하다.

요금은 창구에서 직접 지불하거나 우표로도 가능. 용 기수 오리지널 디자인 우표가 인기.

출입구

이쪽은 시간 외 창구

배달에 쓰이는 용은 주로 사람이 탈 수 있는 중형이 많다. 이 용은 몸 색깔이 파랗고 눈 주위와 발끝에 오렌지색 무늬가 있는 종류. 비교적 얌전하고 사람이 다루기 쉽다.

↑ 뒷문

우리

욕실

개인실

출입구

창구

시간 외 창구

용을 타고 하늘을 나는 모습은 특히 아이들에게 동경의 대상이다.

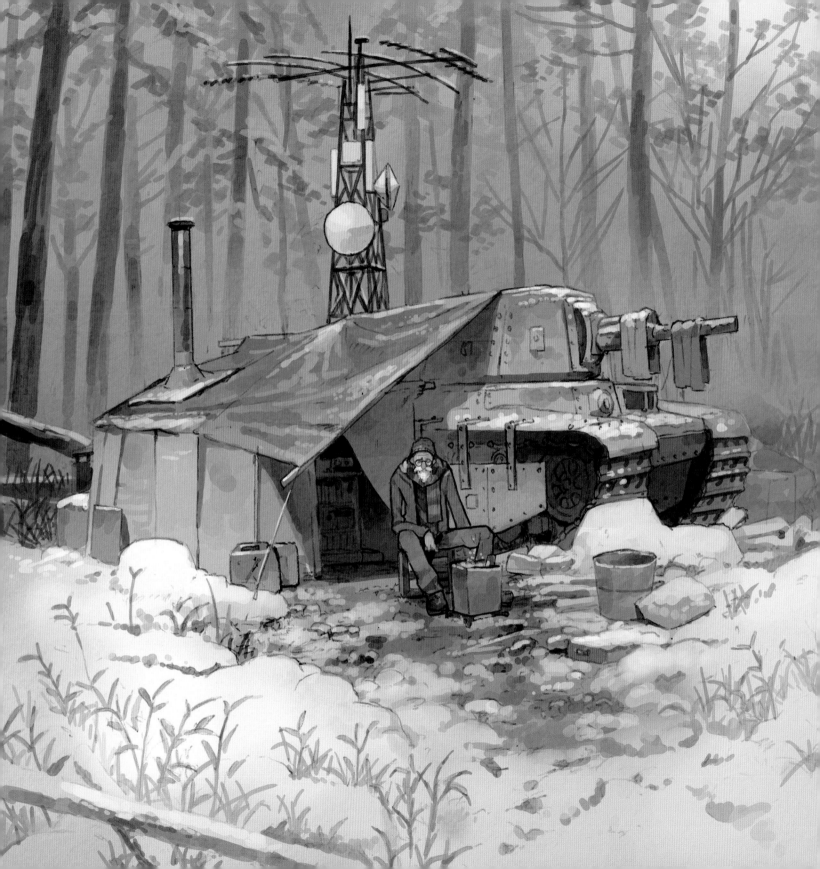

Information Broker in Seclusion

칩거 중인 소식통

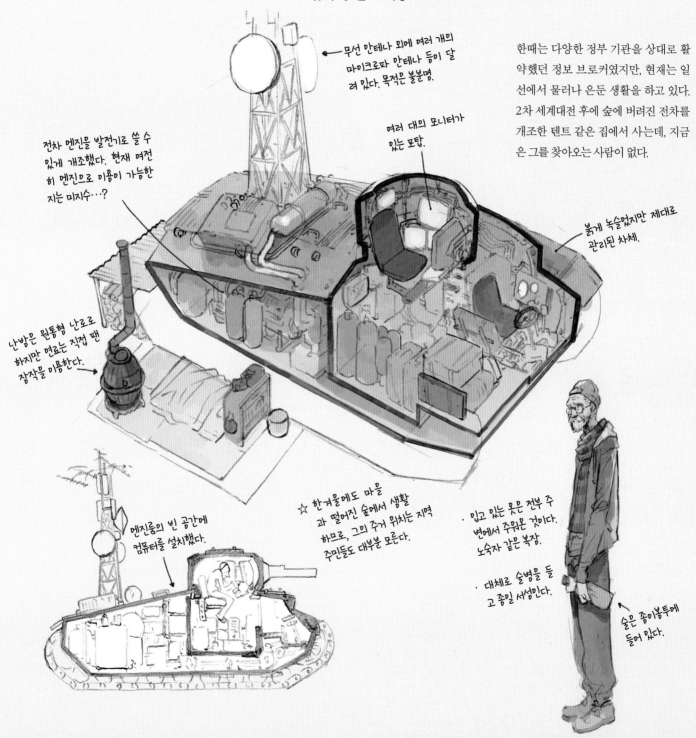

무선 안테나 외에 여러 개의 마이크로파 안테나 등이 달려 있다. 목적은 불분명.

여러 대의 모니터가 있는 포탑.

한때는 다양한 정부 기관을 상대로 활약했던 정보 브로커였지만, 현재는 일선에서 물러나 은둔 생활을 하고 있다. 2차 세계대전 후에 숲에 버려진 전차를 개조한 텐트 같은 집에서 사는데, 지금은 그를 찾아오는 사람이 없다.

전차 엔진을 발전기로 쓸 수 있게 개조했다. 현재 여전히 엔진으로 이용이 가능한지는 미지수…?

붉게 녹슬었지만 제대로 관리된 차체.

난방은 원통형 난로로 하지만 연료는 직접 팬 장작을 이용한다.

엔진룸의 빈 공간에 컴퓨터를 설치했다.

☆ 한겨울에도 마을과 떨어진 숲에서 생활하므로, 그의 주거 위치는 지역 주민들도 대부분 모른다.

· 입고 있는 모든 것은 전부 주변에서 주워온 것이다. 노숙자 같은 복장.

· 대체로 술병을 들고 종일 서성인다.

술은 종이봉투에 들어 있다.

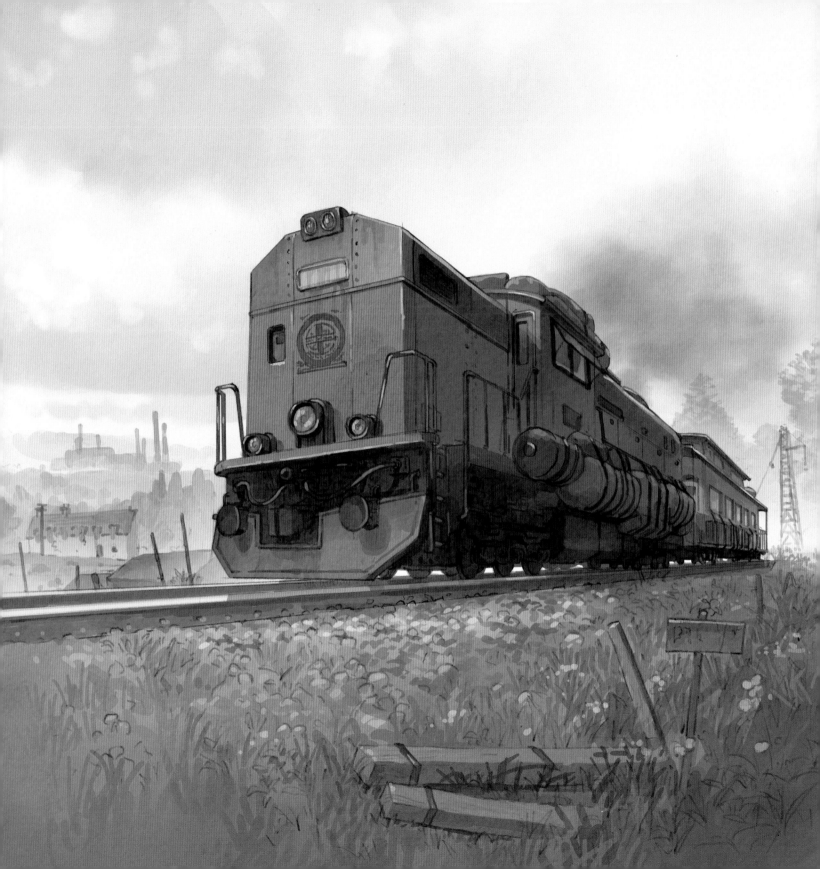

Diesel Sisters

기관차 승무원 자매

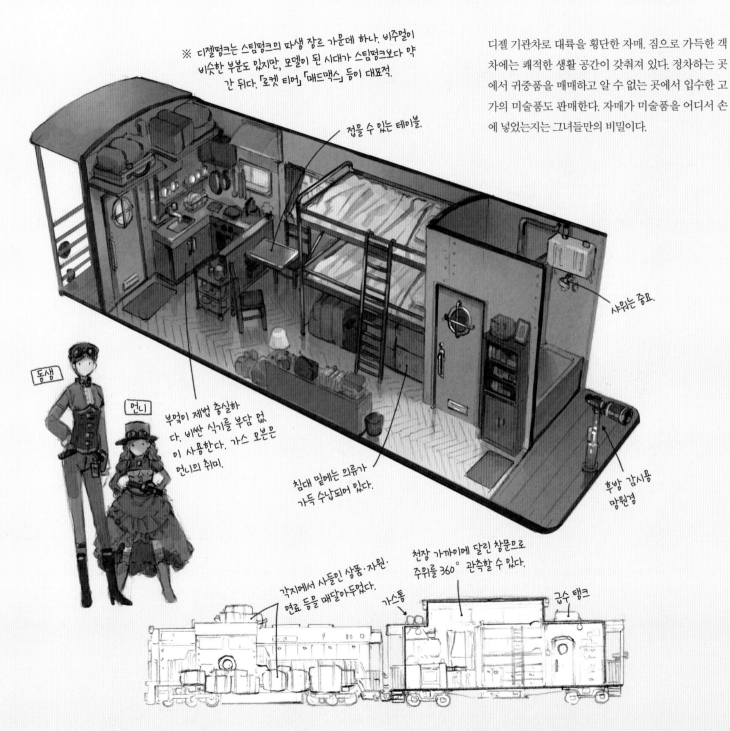

※ 디젤펑크는 스팀펑크의 파생 장르 가운데 하나. 비주얼이 비슷한 부분도 있지만, 모델이 된 시대가 스팀펑크보다 약간 뒤다. 「로켓 티어」 「매드맥스」 등이 대표적.

디젤 기관차로 대륙을 횡단한 자매. 짐으로 가득한 객차에는 쾌적한 생활 공간이 갖춰져 있다. 정차하는 곳에서 귀중품을 매매하고 알 수 없는 곳에서 입수한 고가의 미술품도 판매한다. 자매가 미술품을 어디서 손에 넣었는지는 그녀들만의 비밀이다.

접을 수 있는 테이블.

샤워는 중요.

동생

언니

부엌이 제법 충실하다. 비싼 식기를 부담 없이 사용한다. 가스 오븐은 언니의 취미.

침대 밑에는 의류가 가득 수납되어 있다.

후방 감시용 망원경

각지에서 사들인 상품·자원· 연료 등을 매달아두었다.

가스통

천장 가까이에 달린 창문으로 주위를 360° 관측할 수 있다.

급수 탱크

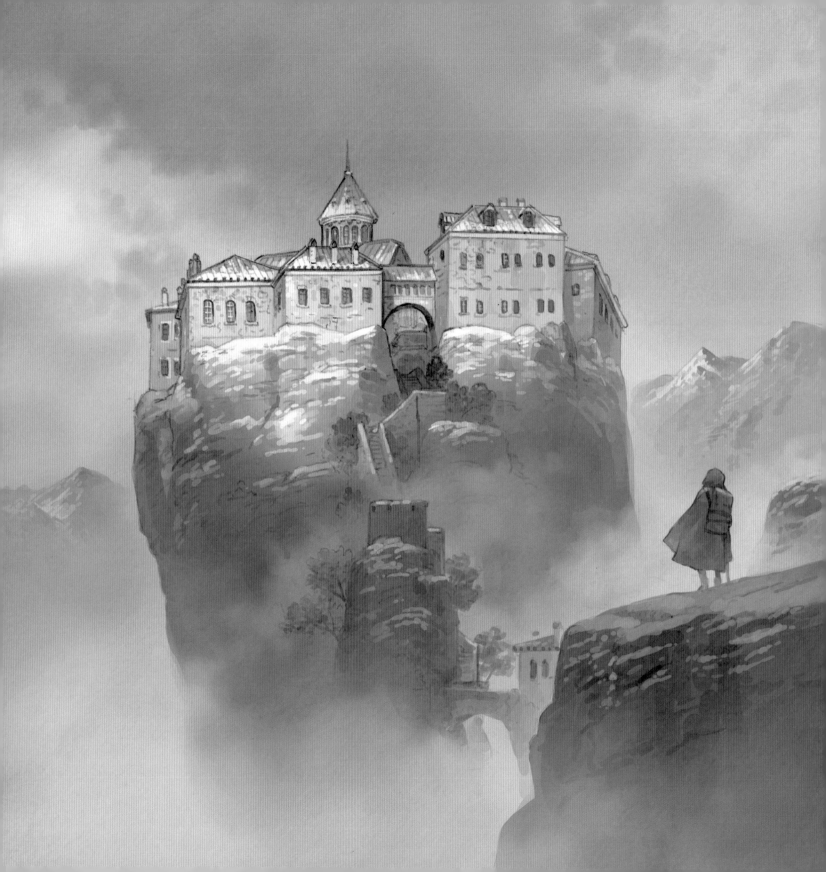

The Library of the Lost Books

잃어버린 책들의 도서관

이 세계에서 사라진 책을 모아둔 도서관. 비경 중의 비경에 있는 탓에 사람이 찾아오는 일이 없지만, 사람들 사이에 존재에 대한 소문이 퍼져 사실로 인정되고 있다. 목숨을 걸고서라도 읽고 싶은 책이 있는 사람이 아주 드물게 이 도서관에 도달할 수 있다고 알려져 있다.

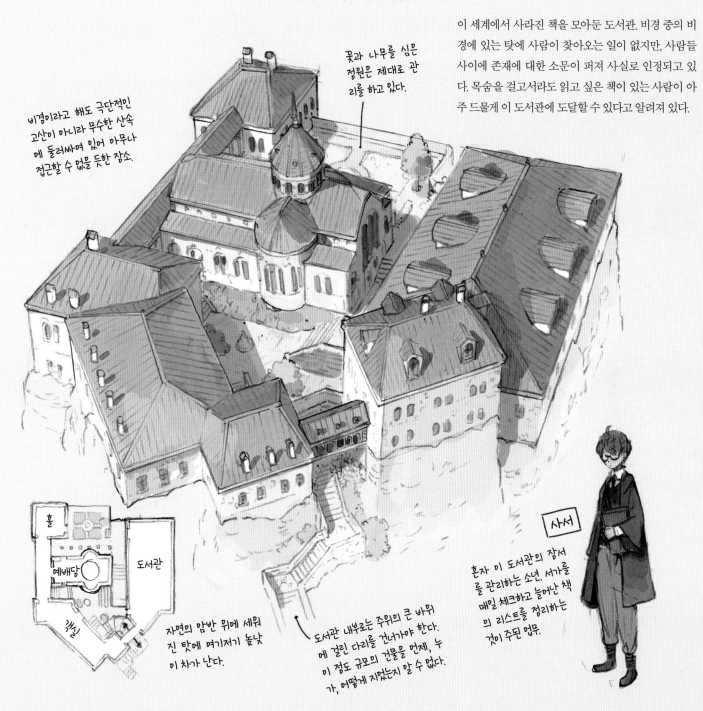

꽃과 나무를 심은 정원은 제대로 관리를 하고 있다.

비경이라고 해도 극단적인 고산이 아니라 무수한 산속에 둘러싸여 있어 아무나 접근할 수 없을 듯한 장소.

홀

예배당

도서관

?실

사서

혼자 이 도서관의 장서를 관리하는 소년. 서가를 매일 체크하고 늘어난 책의 리스트를 정리하는 것이 주된 업무.

자연의 암반 위에 세워진 탓에 여기저기 높낮이 차가 난다.

도서관 내부로는 주위의 큰 바위에 걸린 다리를 건너가야 한다. 이 정도 규모의 건물을 언제, 누가, 어떻게 지었는지 알 수 없다.

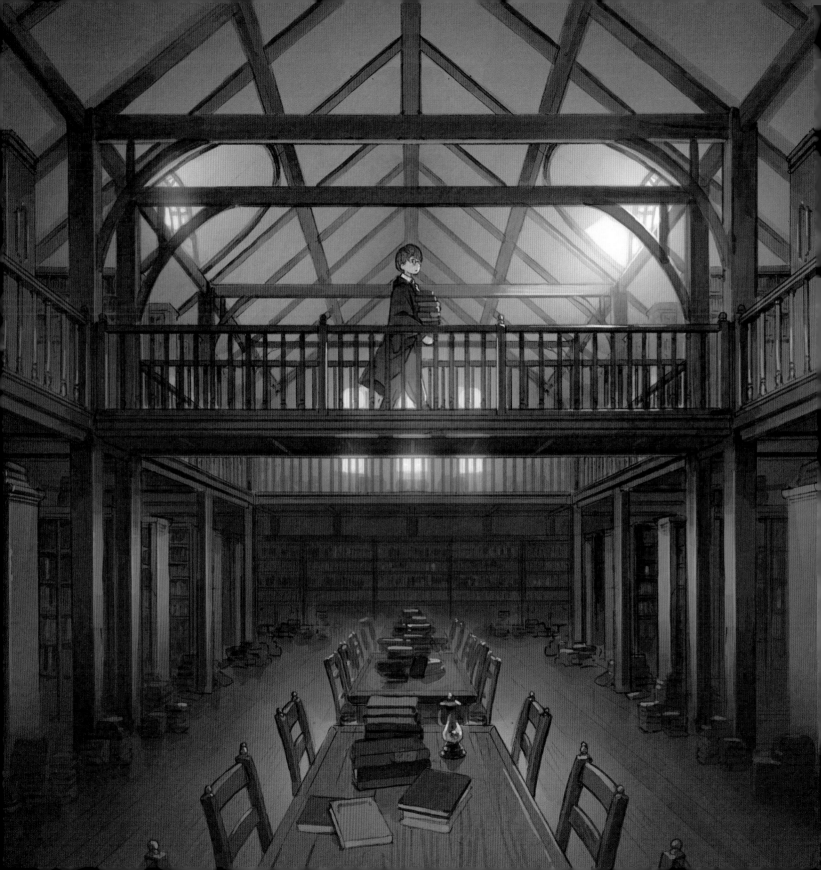

잃어버린 책들의 도서관

내부

장서는 매일 여러 권씩 갑자기 서고 어딘가에 늘어나 있어서, 사서가 그것을 찾아 정리한다.

도서관 내부는 넓은 공간의 2층 구조로 되어 있으나, 장서량에 비해 압도적으로 좁고 여기저기 정리하지 못한 서적이 쌓여 있다. 도서관의 남쪽, 정면 입구에 들어서면 바로 보이는 메인 홀의 계단을 올라가면 관주실이 있고, '관주'라고 불리는 노인이 있다. 단, 관주실에 관주 이외의 사람은 들어갈 수 없고, 관주 또한 관주실에서 나오는 일이 없다. 그의 정체는 불분명하지만 애초에 관주실 자체가 다른 세계로 이어져 있어, 관주는 이 세계의 주민이 아니라고 말하는 사람도 있다.

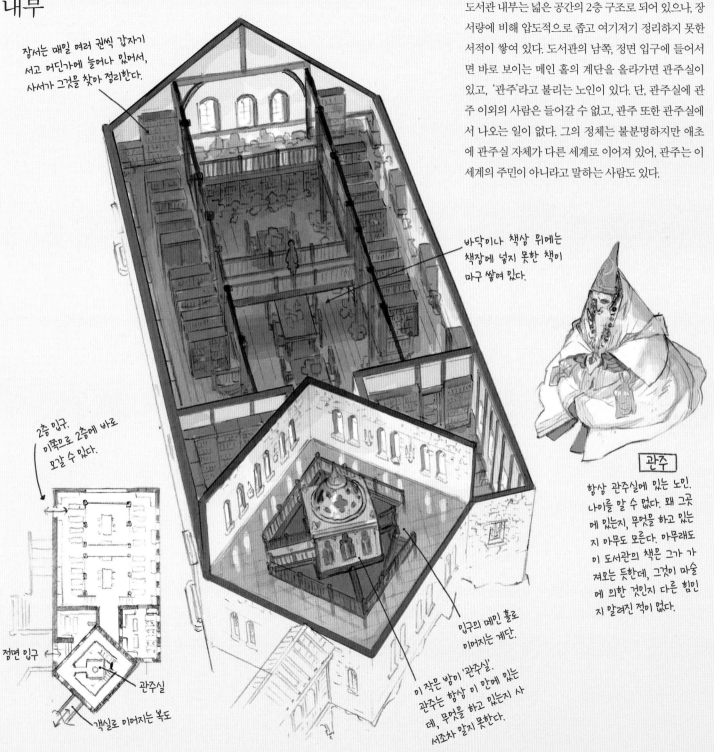

바닥이나 책상 위에는 책장에 넣지 못한 책이 마구 쌓여 있다.

2층 입구. 이쪽으로 2층에 바로 오갈 수 있다.

정면 입구

관주실

객실로 이어지는 복도

입구의 메인 홀로 이어지는 계단.

이 작은 방이 '관주실'. 관주는 항상 이 안에 있는데, 무엇을 하고 있는지 사서조차 알지 못한다.

관주

항상 관주실에 있는 노인. 나이를 알 수 없다. 왜 그곳에 있는지, 무엇을 하고 있는지 아무도 모른다. 아무래도 이 도서관의 책은 그가 가져오는 듯한데, 그것이 마술에 의한 것인지 다른 힘인지 알려진 적이 없다.

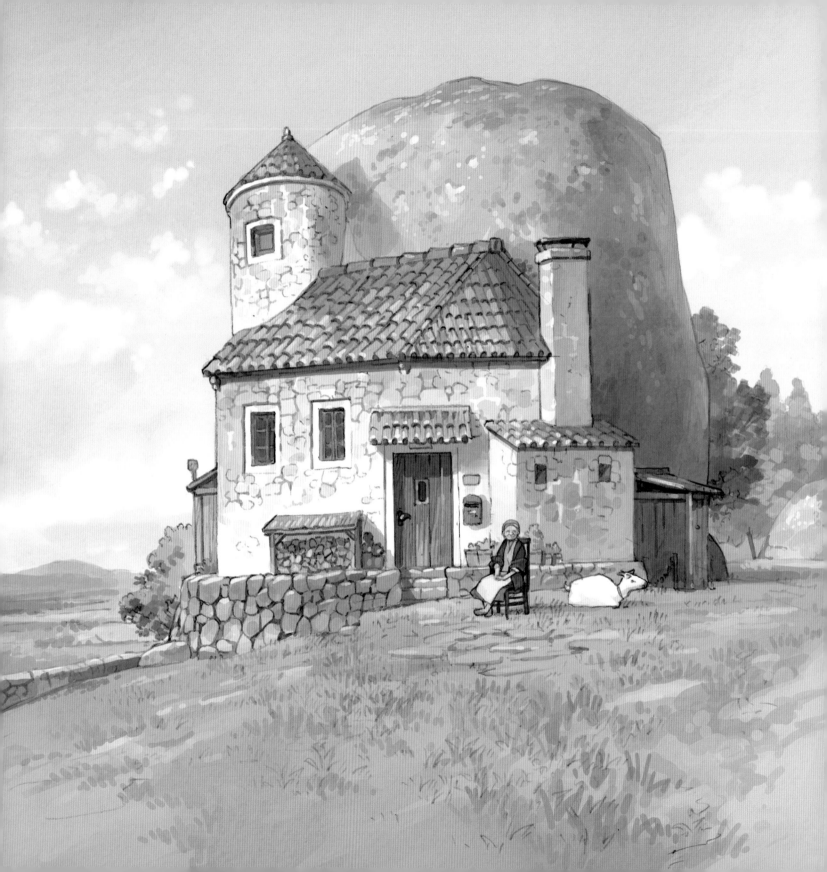

The Megalithic House

거암과 사는 집

거암 신앙의 일종으로 거대한 암석에 붙여서 지은 집. 이 마을에서는 신앙의 일환으로 바위를 집의 벽으로 이용하며, 일상적으로 바위에 닿는 것이 신앙심을 높이는 의미라고 한다. 이 노파의 집은 심플하면서 바위와 한 몸처럼 붙어 있는데, 바위의 강한 존재감이 느껴지는 독특한 구조다.

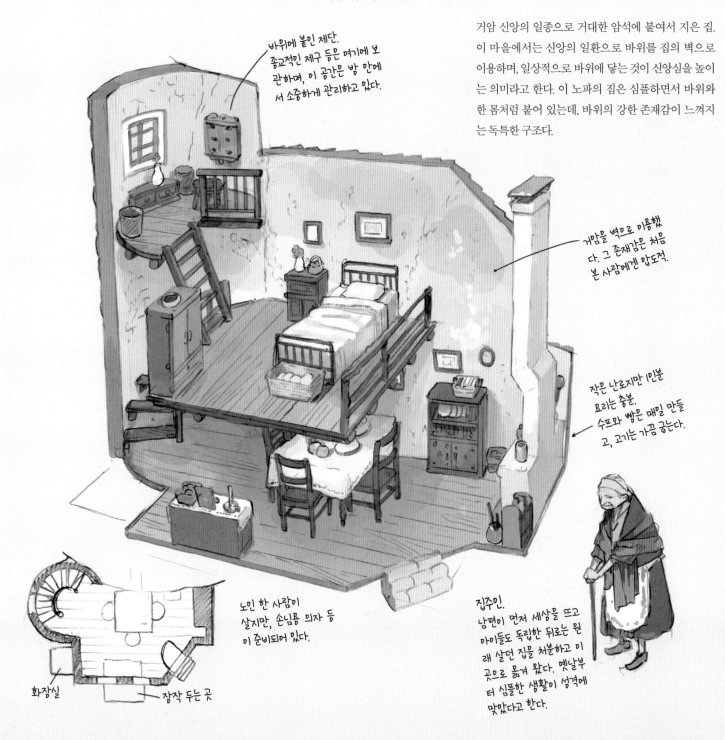

바위에 붙인 제단. 종교적인 제구 등은 여기에 보관하며, 이 공간은 방 안에서 소중하게 관리하고 있다.

거암을 벽으로 이용했다. 그 존재감은 처음 본 사람에게 압도적.

작은 난로지만 1인분 요리는 충분. 수프와 빵은 매일 만들고, 고기는 가끔 굽는다.

노인 한 사람이 살지만, 손님용 의자 등이 준비되어 있다.

화장실

장작 두는 곳

집주인.
남편이 먼저 세상을 뜨고 아이들도 독립한 뒤로는 원래 살던 집을 처분하고 이곳으로 옮겨 왔다. 옛날부터 심플한 생활이 성격에 맞았다고 한다.

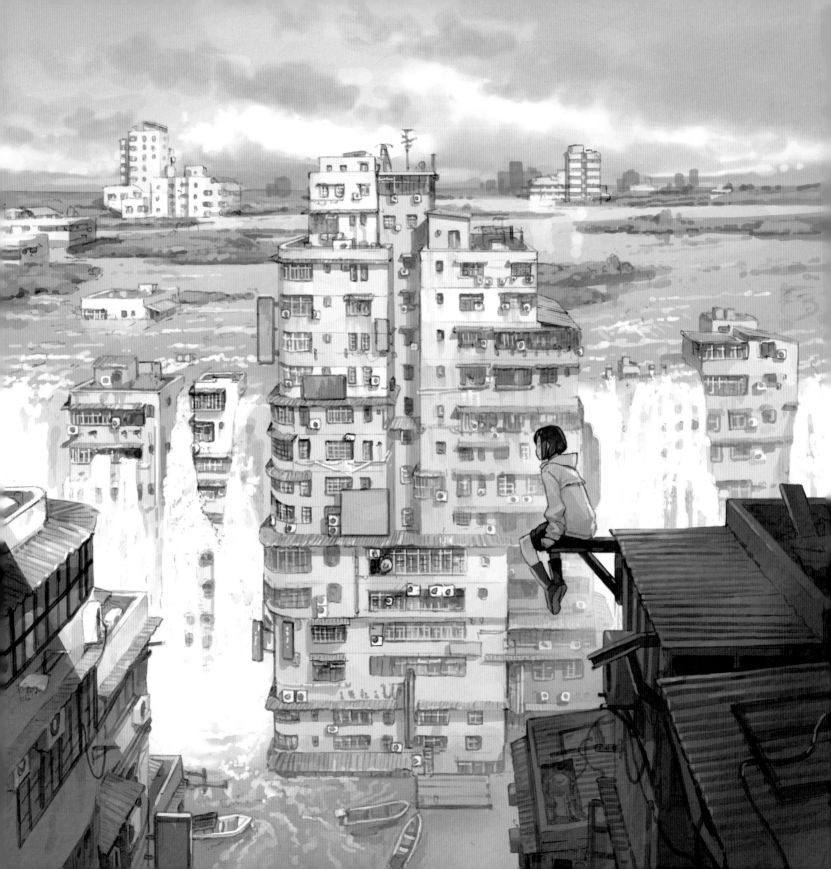

A Girl in the Submerged City

수몰된 도시의 소녀

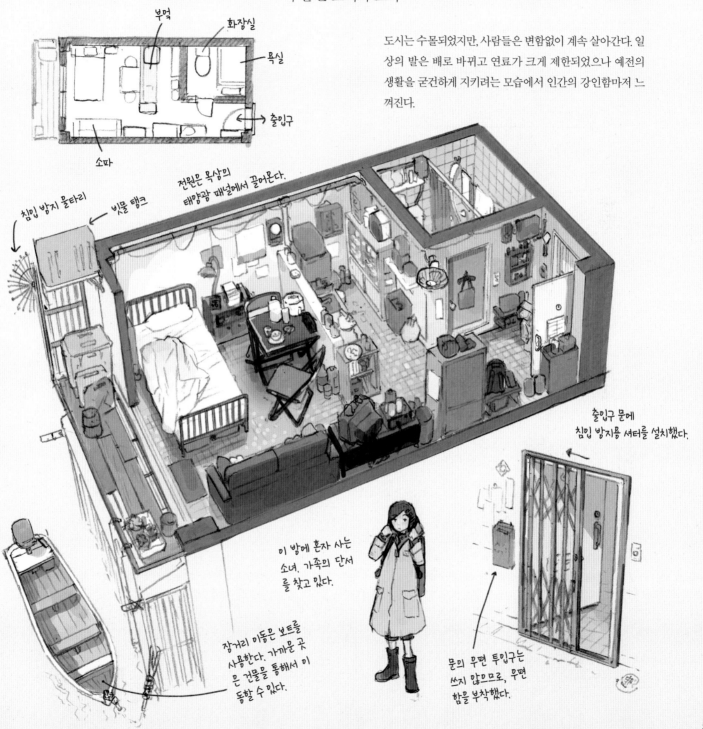

부엌

화장실

욕실

출입구

소파

도시는 수몰되었지만, 사람들은 변함없이 계속 살아간다. 일상의 발은 배로 바뀌고 연료가 크게 제한되었으나 예전의 생활을 굳건하게 지키려는 모습에서 인간의 강인함마저 느껴진다.

전원은 옥상의 태양광 패널에서 끌어온다.

침입 방지 울타리

빗물 탱크

출입구 문에 침입 방지용 셔터를 설치했다.

이 방에 혼자 사는 소녀. 가족의 단서를 찾고 있다.

장거리 이동은 보트를 사용한다. 가까운 곳은 건물을 통해서 이동할 수 있다.

문의 우편 투입구는 쓰지 않으므로, 우편함을 부착했다.

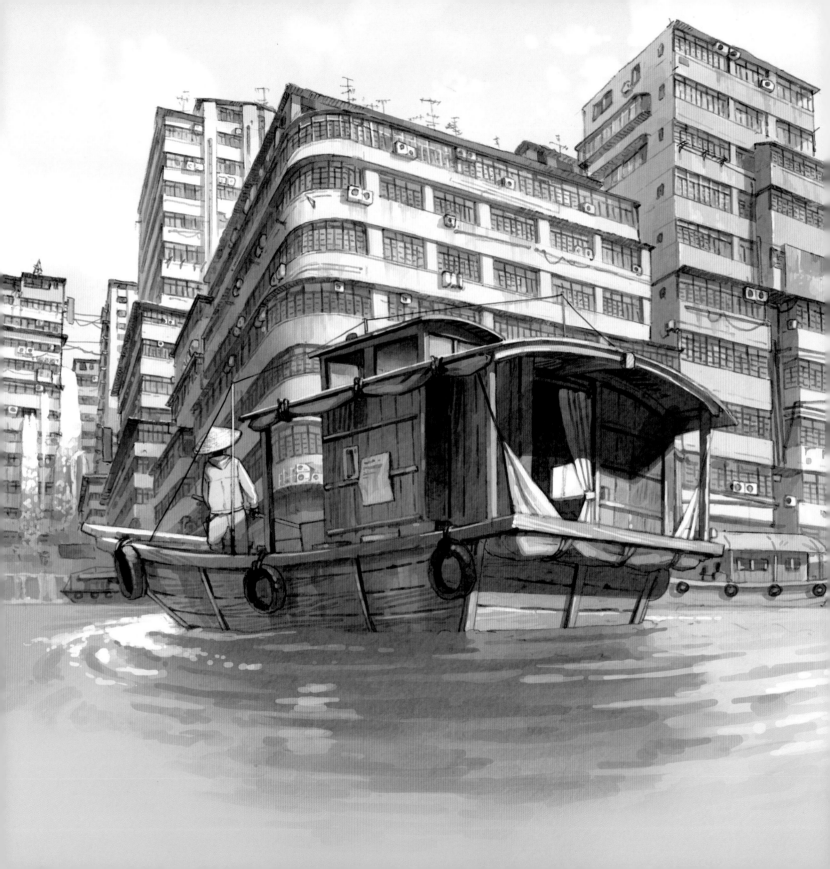

수몰된 도시의 소녀
선상 가옥

수상에서 생활하는 사람의 선상 가옥. 수몰 도시에서 는 편리성이 높은 생활 방식이라고 할 수 있다. 선상에 서 예능을 하거나 식당을 운영하기도 하지만, 대부분 은 장사를 생업으로 하고 수몰 도시 구석구석을 돌아 다니며 물건을 팔아서 생활한다.

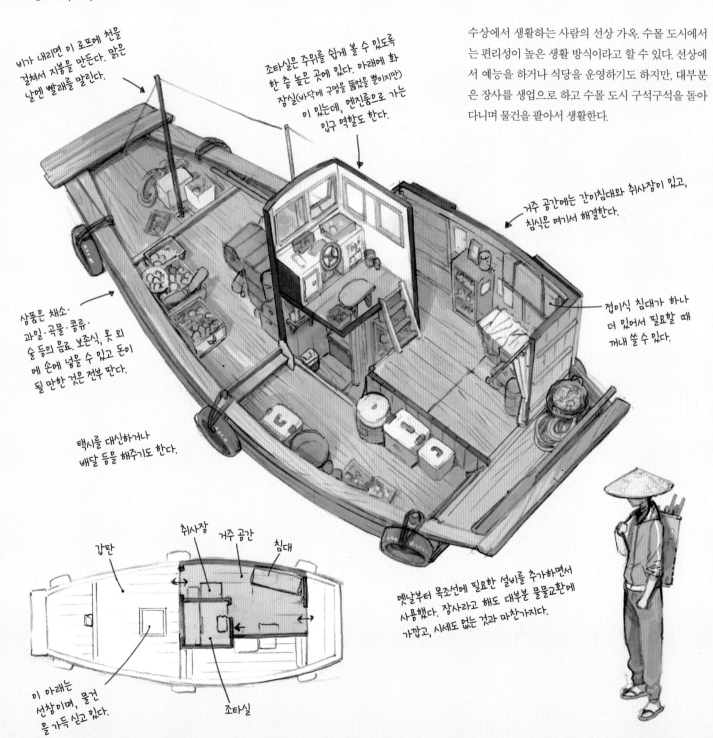

비가 내리면 이 로프에 천을 걸쳐서 지붕을 만든다. 맑은 날엔 빨래를 말린다.

조타실은 주위를 쉽게 볼 수 있도록 한 층 높은 곳에 있다. 아래에 화 장실(바닥에 구멍을 뚫었을 뿐이지만) 이 있는데, 엔진룸으로 가는 입구 역할도 한다.

거주 공간에는 간이침대와 취사장이 있고, 침식은 여기서 해결한다.

상품은 채소·과일·곡물·콩류. 술 등의 음료, 보존식, 옷 외 에 손에 넣을 수 있고 돈이 될 만한 것은 전부 판다.

접이식 침대가 하나 더 있어서 필요할 때 꺼내 쓸 수 있다.

택시를 대신하거나 배달 등을 해주기도 한다.

갑판 취사장 거주 공간 침대

옛날부터 목조선에 필요한 설비를 추가하면서 사용했다. 장사라고 해도 대부분 물물교환에 가깝고, 시세도 없는 것과 마찬가지다.

이 아래는 선창이며, 물건 을 가득 싣고 있다.

조타실

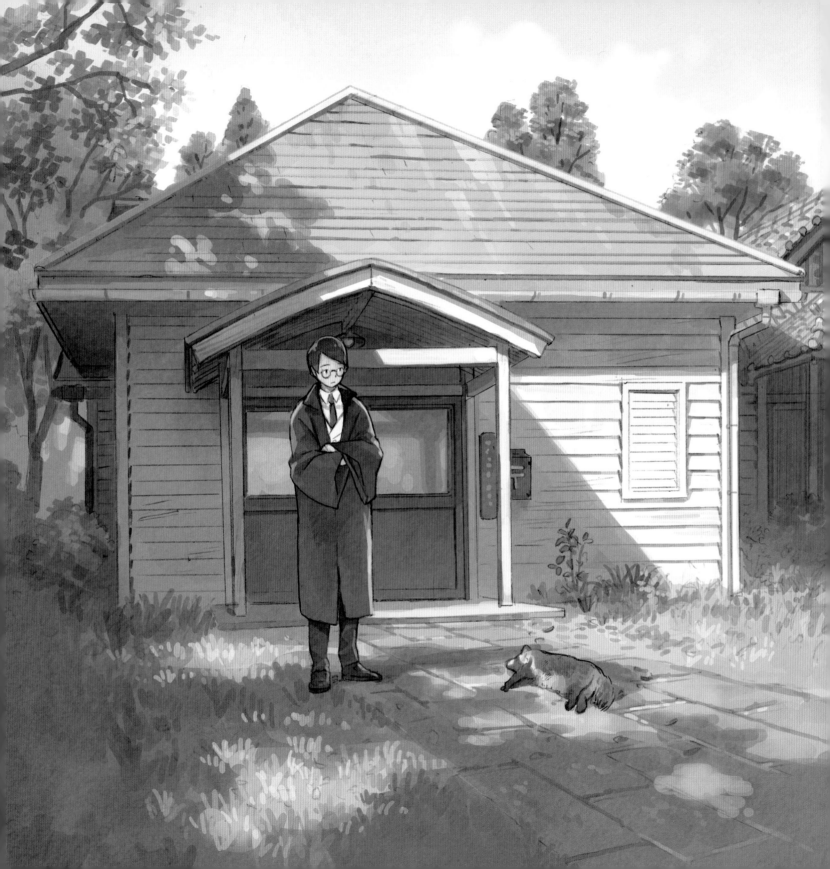

Clinic in the Wood

숲속 진료소

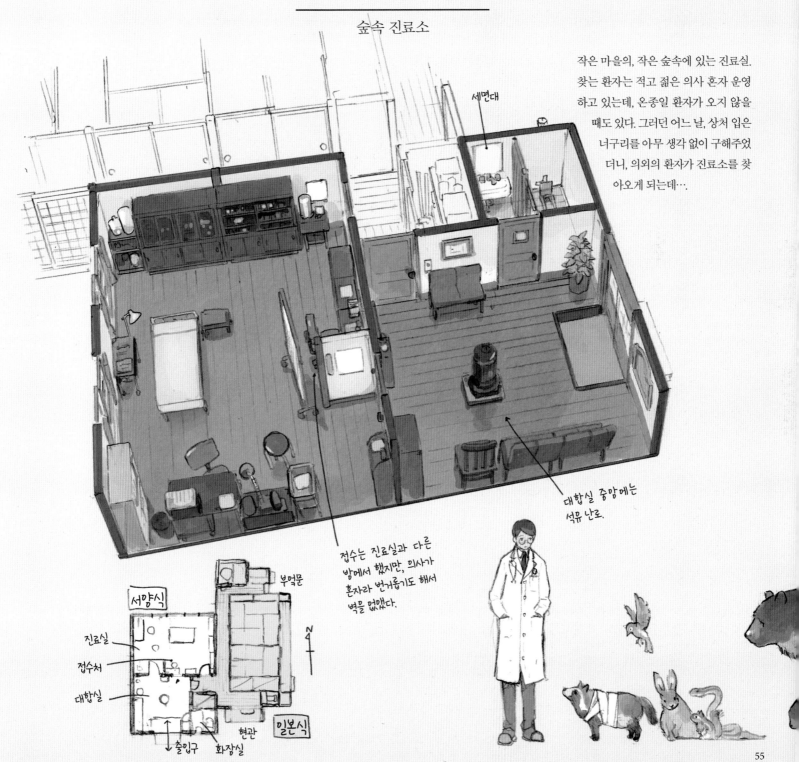

작은 마을의, 작은 숲속에 있는 진료실.
찾는 환자는 적고 젊은 의사 혼자 운영
하고 있는데, 온종일 환자가 오지 않을
때도 있다. 그러던 어느 날, 상처 입은
너구리를 아무 생각 없이 구해주었
더니, 의외의 환자가 진료소를 찾
아오게 되는데….

세면대

대합실 중앙에는
석유 난로.

접수는 진료실과 다른
방에서 했지만, 의사가
혼자라 번거롭기도 해서
벽을 없앴다.

서양식

부엌문

진료실
접수처
대합실

출입구 화장실

현관 일본식

N

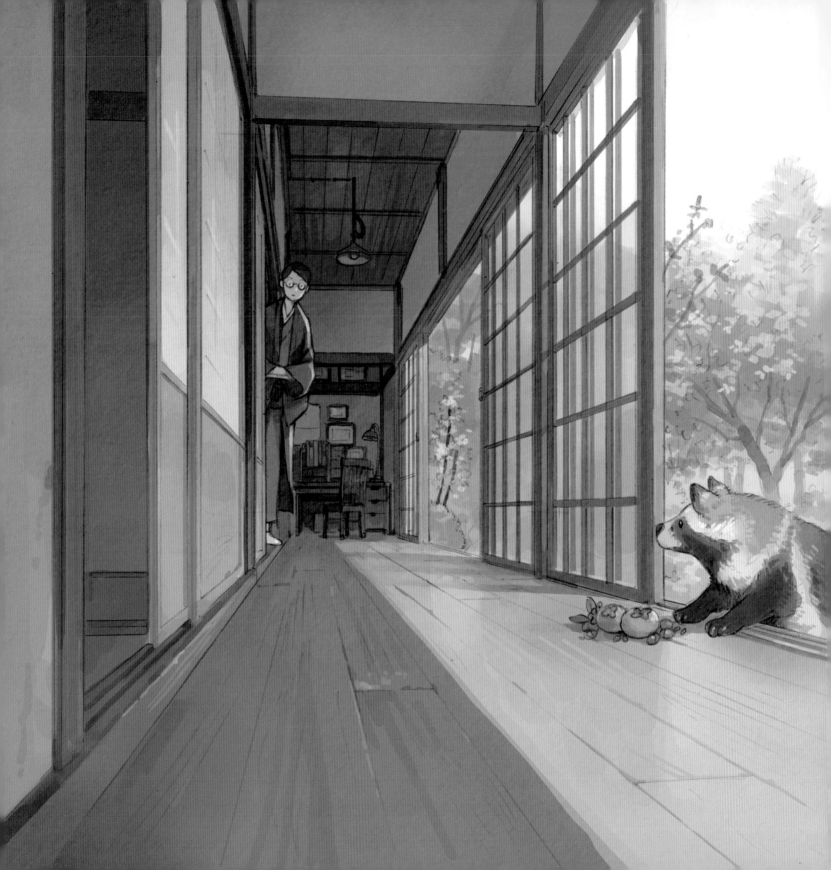

숲속 진료소
내부

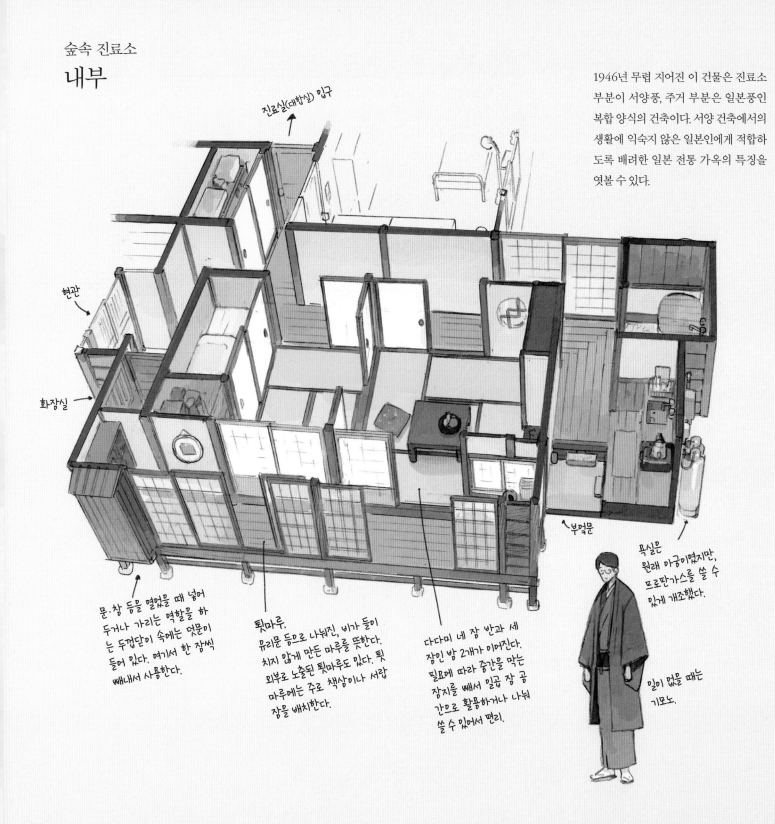

1946년 무렵 지어진 이 건물은 진료소 부분이 서양풍, 주거 부분은 일본풍인 복합 양식의 건축이다. 서양 건축에서의 생활에 익숙지 않은 일본인에게 적합하도록 배려한 일본 전통 가옥의 특징을 엿볼 수 있다.

진료실(대합실) 입구

현관

화장실

문·창 등을 열었을 때 넣어 두거나 가리는 역할을 하는 두껍닫이 속에는 덧문이 들어 있다. 여기서 한 장씩 빼내서 사용한다.

툇마루.
유리문 등으로 나눠진, 비가 들이치지 않게 만든 마루를 뜻한다. 외부로 노출된 툇마루도 있다. 툇마루에는 주로 책상이나 서랍장을 배치한다.

다다미 네 장 반과 세 장인 방 2개가 이어진다. 필요에 따라 중간을 막는 장지를 빼서 일곱 장 공간으로 활용하거나 나눠 쓸 수 있어서 편리.

부엌문

욕실은 원래 아궁이였지만, 프로판가스를 쓸 수 있게 개조했다.

일이 없을 때는 기모노.

57

COLUMN-2　화장실의 역사

건물을 그릴 때 무심코 빠뜨리기 쉬운 것이 화장실 설정입니다. 시대뿐 아니라 지역에 따라서 화장실의 구조는 크게 달라지므로, 지금의 청결한 화장실을 그대로 그리면 약간 어색할 수 있습니다. 필요 이상으로 리얼리티에 얽매일 필요는 없다고 생각하지만, 과거에 어떤 것이 있었는지 알아두어도 괜찮을 것 같습니다.

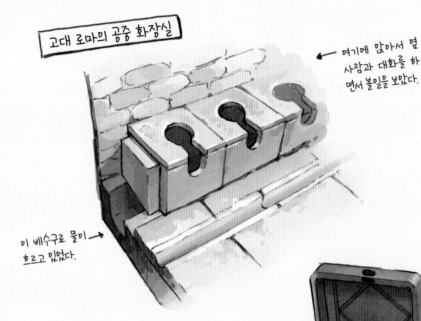

고대 로마의 공중 화장실

여기에 앉아서 옆 사람과 대화를 하면서 볼일을 보았다.

이 배수구로 물이 흐르고 있었다.

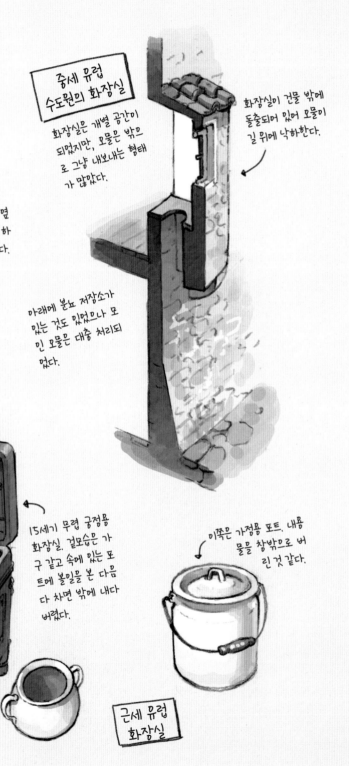

중세 유럽 수도원의 화장실

화장실은 개별 공간이 되었지만, 오물은 밖으로 그냥 내보내는 형태가 많았다.

화장실이 건물 밖에 돌출되어 있어 오물이 길 위에 낙하한다.

아래에 분뇨 저장소가 있는 것도 있었으나 모인 오물은 대충 처리되었다.

15세기 무렵 궁정용 화장실. 겉모습은 가구 같고 속에 있는 포트에 볼일을 본 다음다 차면 밖에 내다 버렸다.

이쪽은 가정용 포트. 내용물을 창밖으로 버린 것 같다.

근세 유럽 화장실

화장실 역사를 살펴보면 기원전 4000년 무렵 이미 하수도를 갖춘 수세식 화장실이 있었다고 합니다. 특히 고대 로마의 화장실이 유명한데, 기원전 600년 무렵 하수도를 정비하고 공중 화장실이 사교 공간으로 기능했다고 합니다.

하지만 중세 유럽은 그런 화장실 문화가 이어지지 못한 탓에 길거리 여기저기에 배설물이 흩어져 있었습니다. 이런 상황은 19세기 초까지 이어졌지만, 콜레라나 페스트 등 전염병이 확산하는 원인이 불결한 환경에 있다는 사실이 밝혀지면서 점차 상하수도를 정비하고 현재와 같은 화장실이 보급되는 계기가 되었습니다.

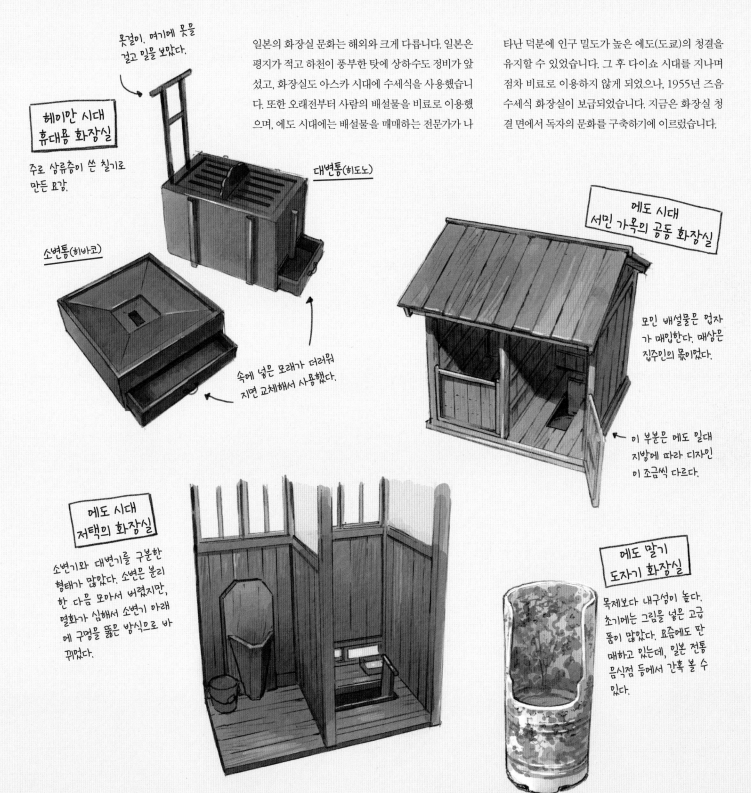

옷걸이. 여기에 옷을 걸고 일을 보았다.

헤이안 시대 휴대용 화장실

주로 상류층이 쓴 칠기로 만든 요강.

대변통(히도노)

소변통(히바코)

속에 넣은 모래가 더러워지면 교체해서 사용했다.

일본의 화장실 문화는 해외와 크게 다릅니다. 일본은 평지가 적고 하천이 풍부한 탓에 상하수도 정비가 앞섰고, 화장실도 아스카 시대에 수세식을 사용했습니다. 또한 오래전부터 사람의 배설물을 비료로 이용했으며, 에도 시대에는 배설물을 매매하는 전문가가 나타난 덕분에 인구 밀도가 높은 에도(도쿄)의 청결을 유지할 수 있었습니다. 그 후 다이쇼 시대를 지나며 점차 비료로 이용하지 않게 되었으나, 1955년 즈음 수세식 화장실이 보급되었습니다. 지금은 화장실 청결 면에서 독자의 문화를 구축하기에 이르렀습니다.

에도 시대 서민 가옥의 공동 화장실

모인 배설물은 업자가 매입한다. 매상은 집주인의 몫이었다.

이 부분은 에도 일대 지방에 따라 디자인이 조금씩 다르다.

에도 시대 저택의 화장실

소변기와 대변기를 구분한 형태가 많았다. 소변은 분리한 다음 모아서 버렸지만, 열화가 심해서 소변기 아래에 구멍을 뚫은 방식으로 바뀌었다.

에도 말기 도자기 화장실

목제보다 내구성이 높다. 초기에는 그림을 넣은 고급품이 많았다. 요즘에도 판매하고 있는데, 일본 전통 음식점 등에서 간혹 볼 수 있다.

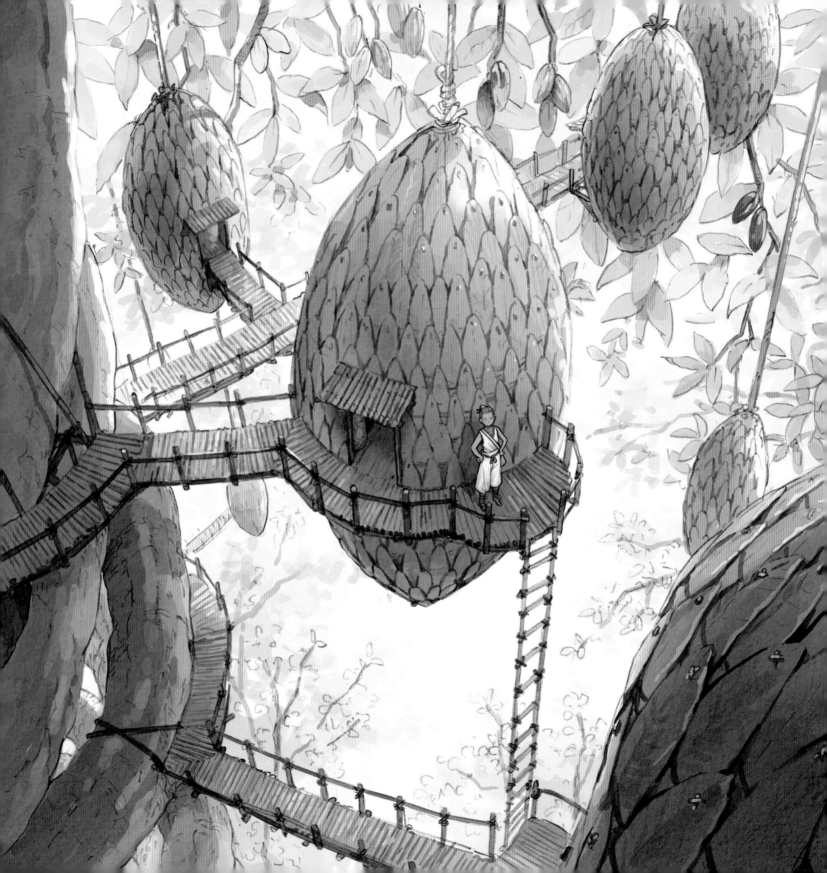

Cocoa Tree Houses

카카오나무의 트리 하우스

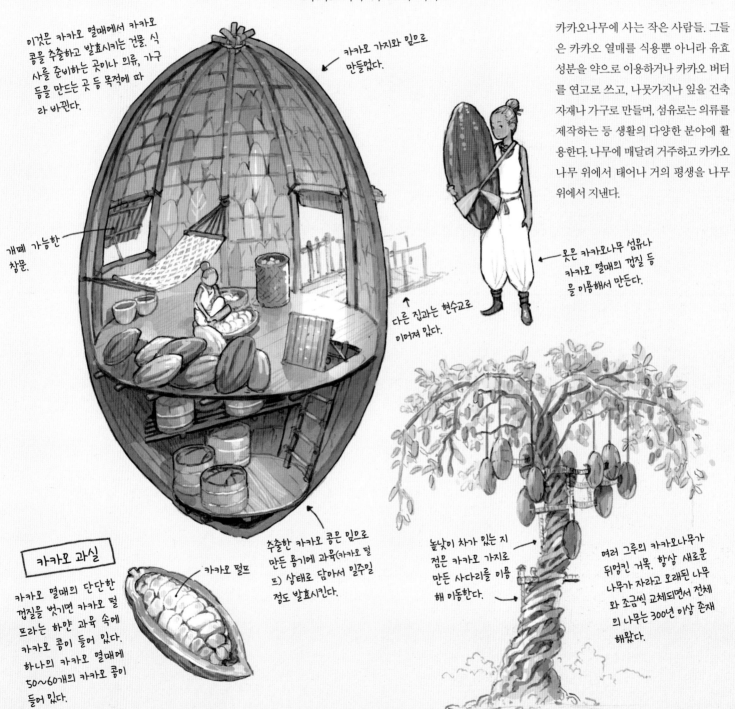

이것은 카카오 열매에서 카카오 콩을 추출하고 발효시키는 건물. 식사를 준비하는 곳이나 의류, 가구 등을 만드는 곳 등 목적에 따라 바뀐다.

카카오 가지와 잎으로 만들었다.

개폐 가능한 창문.

다른 집과는 현수교로 이어져 있다.

카카오나무에 사는 작은 사람들. 그들은 카카오 열매를 식용뿐 아니라 유효 성분을 약으로 이용하거나 카카오 버터를 연고로 쓰고, 나뭇가지나 잎을 건축 자재나 가구로 만들며, 섬유로는 의류를 제작하는 등 생활의 다양한 분야에 활용한다. 나무에 매달려 거주하고 카카오나무 위에서 태어나 거의 평생을 나무 위에서 지낸다.

옷은 카카오나무 섬유나 카카오 열매의 껍질 등을 이용해서 만든다.

카카오 과실

카카오 펄프

카카오 열매의 단단한 껍질을 벗기면 카카오 펄프라는 하얀 과육 속에 카카오 콩이 들어 있다. 하나의 카카오 열매에 50~60개의 카카오 콩이 들어 있다.

추출한 카카오 콩은 잎으로 만든 용기에 과육(카카오 펄프) 상태로 담아서 일주일 정도 발효시킨다.

높낮이가 차이 있는 지점은 카카오 가지로 만든 사다리를 이용해 이동한다.

여러 그루의 카카오나무가 뒤엉킨 거목. 항상 새로운 나무가 자라고 오래된 나무와 조금씩 교체되면서 전체의 나무는 300년 이상 존재해왔다.

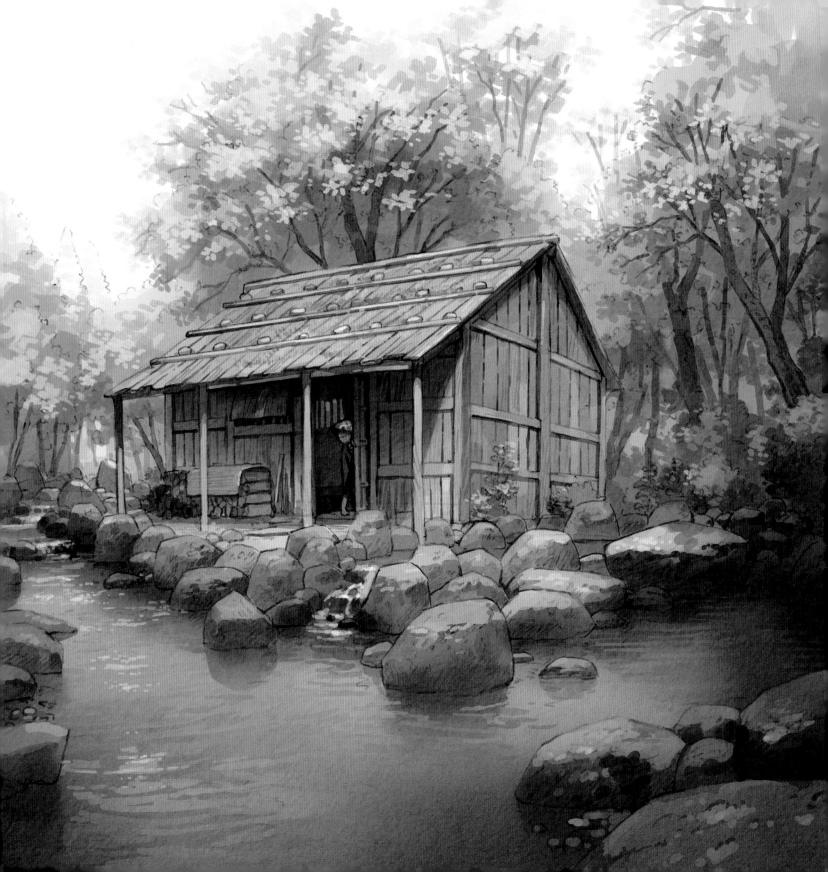

A Timid Ogre's Hideout
겁쟁이 도깨비의 은신처

어디선가 나타나 깊은 산에서 사는 도깨비. 힘은 강하지만 겁이 많고 사람들에게 발견되는 것을 극도로 두려워하는 탓에 마을에 나타나 횡포를 부리는 일은 없다. 산속의 폐가 등에서 모은 도구를 사용해 잘 적응해서 살고 있다. 하천에 직접 세운 집에는 온천까지 있으며 크게 불편하지 않은 듯하다.

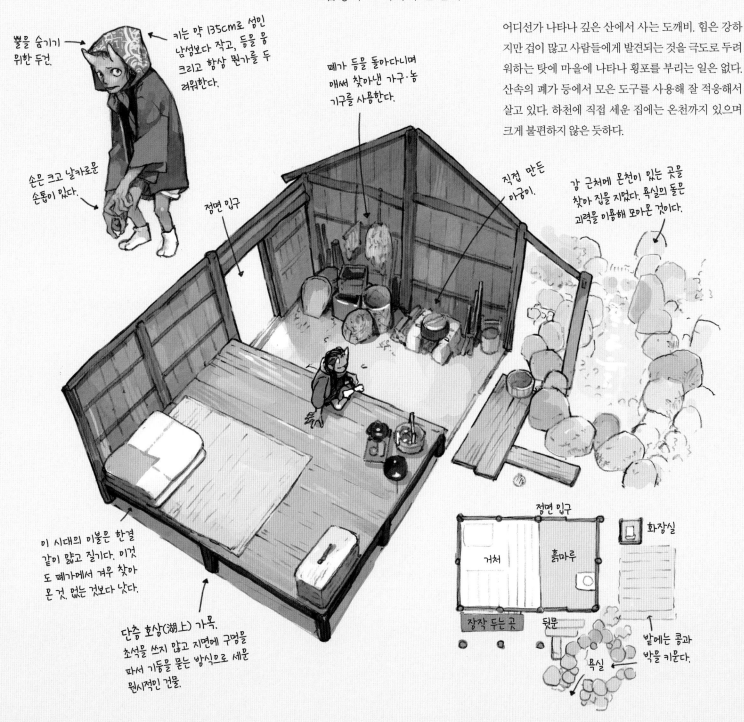

뿔을 숨기기 위한 두건.

키는 약 135cm로 성민 남성보다 작고, 등을 웅크리고 항상 뭔가를 두려워한다.

손은 크고 날카로운 손톱이 있다.

정면 입구

폐가 등을 돌아다니며 애써 찾아낸 가구·농기구를 사용한다.

직접 만든 아궁이.

강 근처에 온천이 있는 곳을 찾아 집을 지었다. 욕실의 돌은 괴력을 이용해 모아온 것이다.

이 시대의 이불은 한결같이 많고 질기다. 이것도 폐가에서 겨우 찾아온 것. 없는 것보다 낫다.

단층 호상(湖上) 가옥.
초석을 쓰지 않고 지면에 구멍을 파서 기둥을 묻는 방식으로 세운 원시적인 건물.

정면 입구

화장실

거처

흙마루

잠잘 두는 곳

뒷문

욕실

밭에는 콩과 박을 키운다.

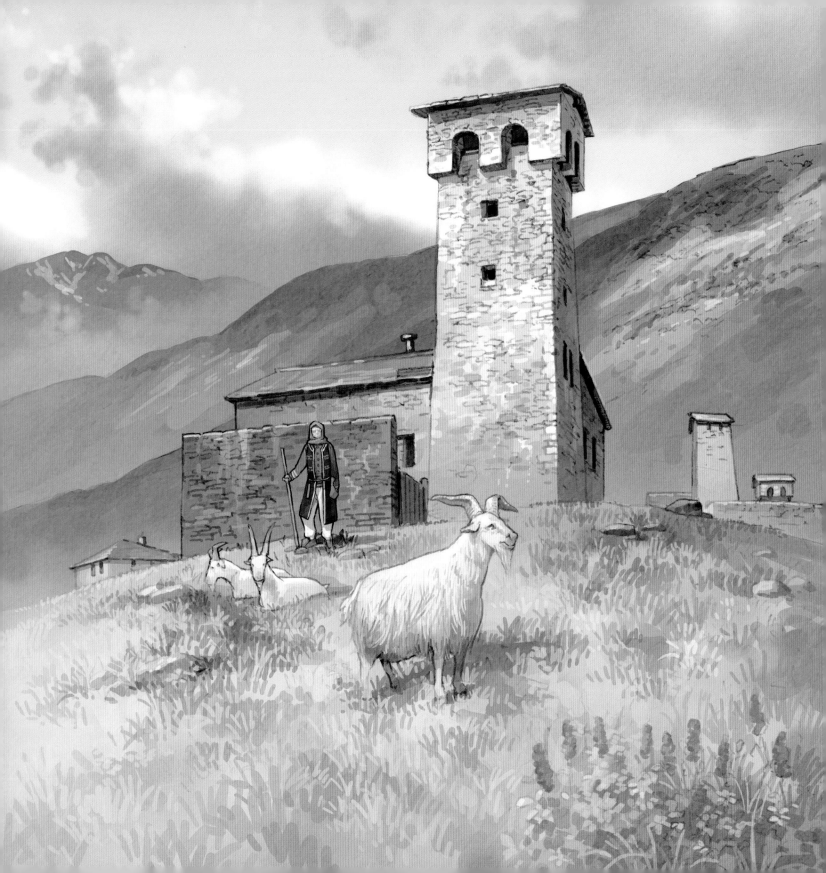

A TOWER HOUSE near the BORDER
국경 부근의 탑

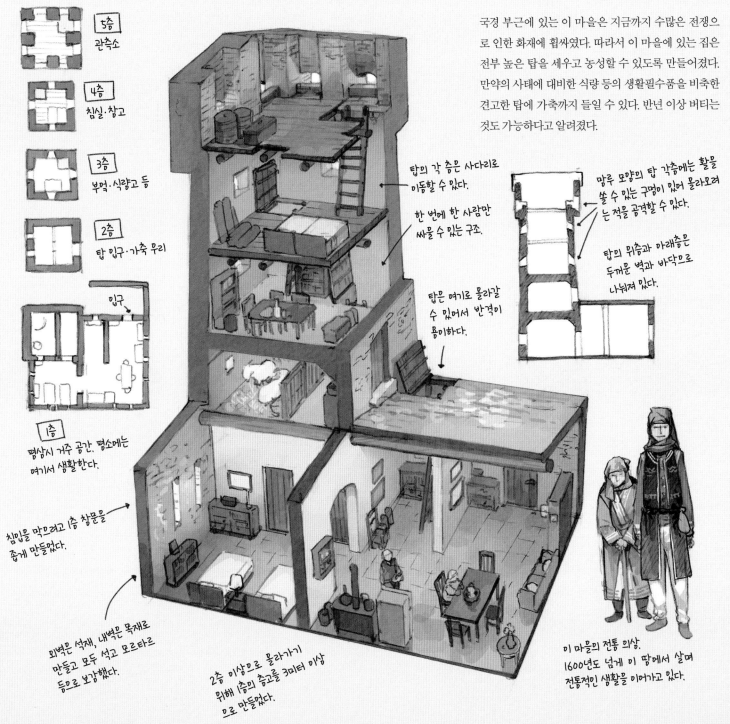

국경 부근에 있는 이 마을은 지금까지 수많은 전쟁으로 인한 화재에 휩싸였다. 따라서 이 마을에 있는 집은 전부 높은 탑을 세우고 농성할 수 있도록 만들어졌다. 만약의 사태에 대비한 식량 등의 생활필수품을 비축한 견고한 탑에 가축까지 들일 수 있다. 반년 이상 버티는 것도 가능하다고 알려졌다.

5층
관측소

4층
침실·창고

3층
부엌·식량고 등

2층
탑 입구·가축 우리

입구

1층
평상시 거주 공간. 평소에는 여기서 생활한다.

탑의 각 층은 사다리로 이동할 수 있다.

한 번에 한 사람만 싸울 수 있는 구조.

탑은 여기로 올라갈 수 있어서 반격이 용이하다.

망루 모양의 탑 각층에는 활을 쏠 수 있는 구멍이 있어 몰려오려는 적을 공격할 수 있다.

탑의 위층과 아래층은 두꺼운 벽과 바닥으로 나뉘어져 있다.

침입을 막으려고 1층 창문을 좁게 만들었다.

외벽은 석재, 내벽은 목재로 만들고 모두 석고 모르타르 등으로 보강했다.

2층 이상으로 올라가기 위해 1층의 층고를 3미터 이상으로 만들었다.

이 마을의 전통 의상. 1600년도 넘게 이 땅에서 살며 전통적인 생활을 이어가고 있다.

65

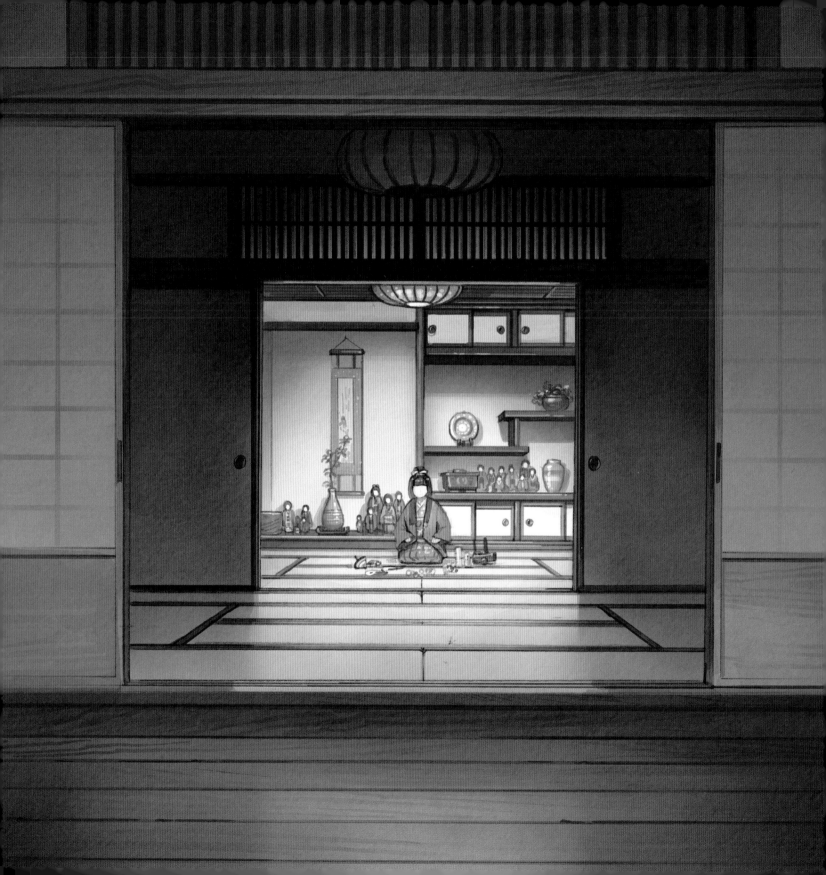

An Outbuilding Inhabited by Zashiki-Warashi

자시키와라시가 사는 별채

자시키와라시(座敷童子)의 전설은 주로 토후쿠 지방에 전승되어왔으며, 부르는 명칭이 지방마다 다르다. 대부분 어린아이의 모습을 하고 오래된 저택의 안방이나 창고 등에 나타나, 소리를 내거나 발자국을 남기는 등 해가 없는 짓궂은 장난을 친다고 한다. 자시키와라시가 사는 집은 번영하고 떠나면 쇠퇴하며, 자시키와라시를 부르는 의식을 지금까지 이어오는 지방도 있다.

이것은 토후쿠 지방 모처에 있는 여관의 별채이며, 부농의 저택이었다. 이전부터 자시키와라시가 나온다는 소문이 있어, 그것을 목적으로 방문하는 손님이 많다고 한다.

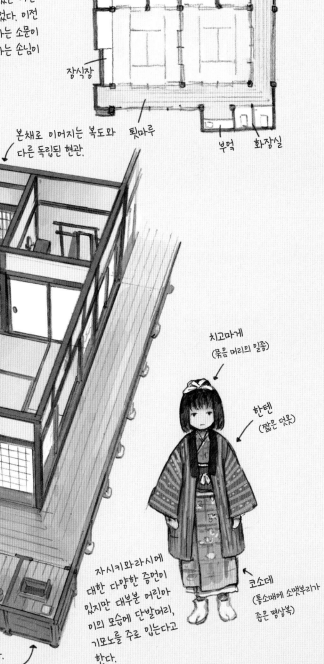

본채 통로

현관

벽장

장식장

부엌 화장실

이쪽 벽장은 안쪽까지 넣을 수 있는 구조로 책상과 소품 등이 들어 있다.

주로 이불을 넣기 위한 벽장. 상하 2단 구조다.

본채로 이어지는 복도와 다른 독립된 현관.

퇴마루

치고마게
(묶음 머리의 일종)

한텐
(짧은 덧옷)

코소데
(통소매에 소맷부리가 좁은 평상복)

자시키와라시에 대한 다양한 증언이 있지만 대부분 어린아이의 모습에 단발머리, 기모노를 주로 입는다고 한다.

별채

큰 저택 등에 있는 본채에서 떨어진 건물. 거주 공간 외에도 접객을 목적으로 짓는다. 여관에 이 형식을 채용한 곳이 있기도 하다.

간이 부엌. 물을 끓이거나 간단한 조리가 가능하다.

옛 일본 건축에는 주로 남녀 화장실이 구분되어 있다.

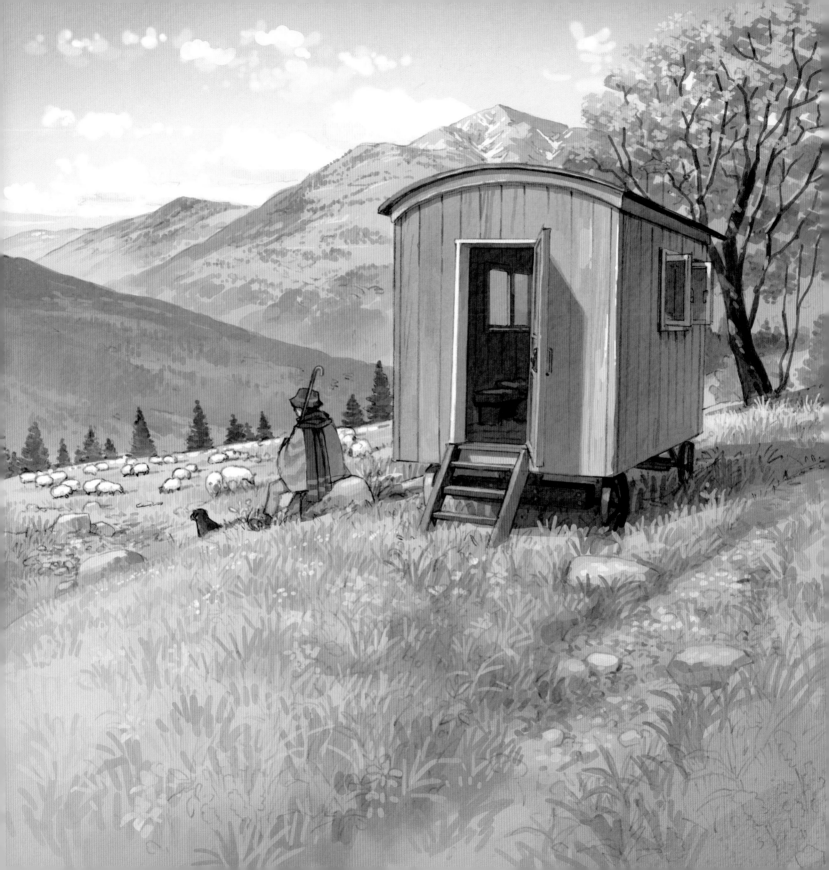

Shepherd's Hut

양치기의 오두막

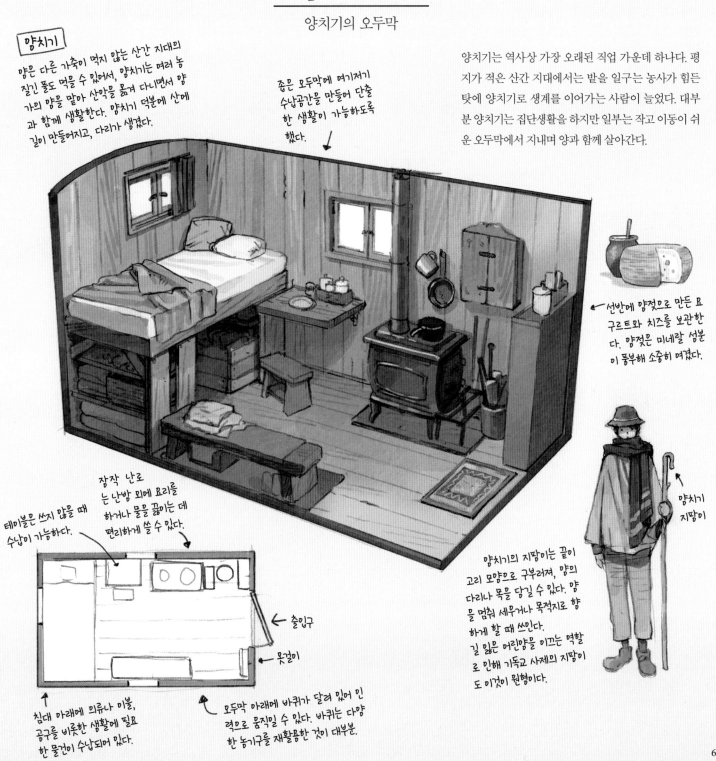

양치기

양은 다른 가축이 먹지 않는 산간 지대의 질긴 풀도 먹을 수 있어서, 양치기는 여러 농가의 양을 맡아 산악을 옮겨 다니면서 양과 함께 생활한다. 양치기 덕분에 산에 길이 만들어지고, 다리가 생겼다.

좁은 오두막에 여기저기 수납공간을 만들어 단출한 생활이 가능하도록 했다.

양치기는 역사상 가장 오래된 직업 가운데 하나다. 평지가 적은 산간 지대에서는 밭을 일구는 농사가 힘든 탓에 양치기로 생계를 이어가는 사람이 늘었다. 대부분 양치기는 집단생활을 하지만 일부는 작고 이동이 쉬운 오두막에서 지내며 양과 함께 살아간다.

선반에 양젖으로 만든 요구르트와 치즈를 보관한다. 양젖은 미네랄 성분이 풍부해 소중히 여겼다.

테이블은 쓰지 않을 때 수납이 가능하다.

장작 난로는 난방 외에 요리를 하거나 물을 끓이는 데 편리하게 쓸 수 있다.

← 출입구

← 옷걸이

침대 아래에 의류나 이불, 공구를 비롯한 생활에 필요한 물건이 수납되어 있다.

오두막 아래에 바퀴가 달려 있어 인력으로 움직일 수 있다. 바퀴는 다양한 농기구를 재활용한 것이 대부분.

양치기 지팡이

양치기의 지팡이는 끝이 고리 모양으로 구부러져, 양의 다리나 목을 당길 수 있다. 양을 멈춰 세우거나 목적지로 향하게 할 때 쓰인다. 길 잃은 어린양을 이끄는 역할로 인해 기독교 사제의 지팡이도 이것이 원형이다.

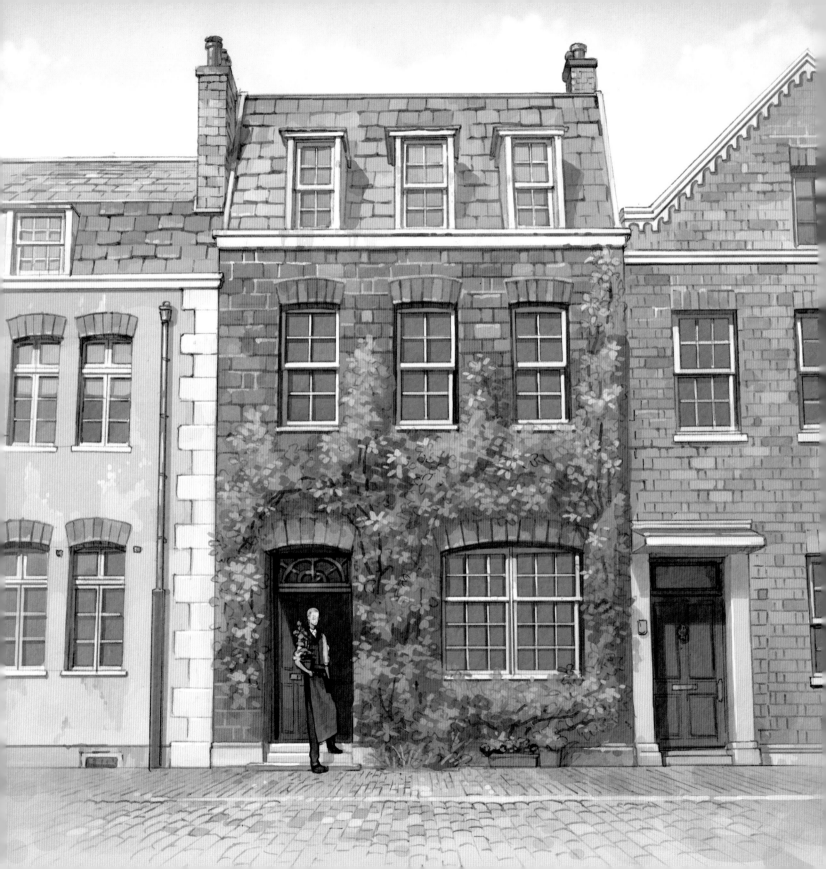

A Paranoid Botanist's Laboratory

편집증 식물학자의 연구소

식물을 키우며 몸과 마음의 치유를 기대하는 사람이 많은 요즘, 이 식물학자는 오히려 순수한 탐구심으로 식물에 애정을 쏟고 있다. 그의 연구소는 식물에 침식되어 식물을 위해 모두 다시 지었다. 식물을 위한 쾌적한 환경을 조성하는 마음은 누구보다 강하고, 어쩌면 인간과 식물의 공생 관계를 생각했을 때 가장 행복한 형태일지 모른다.

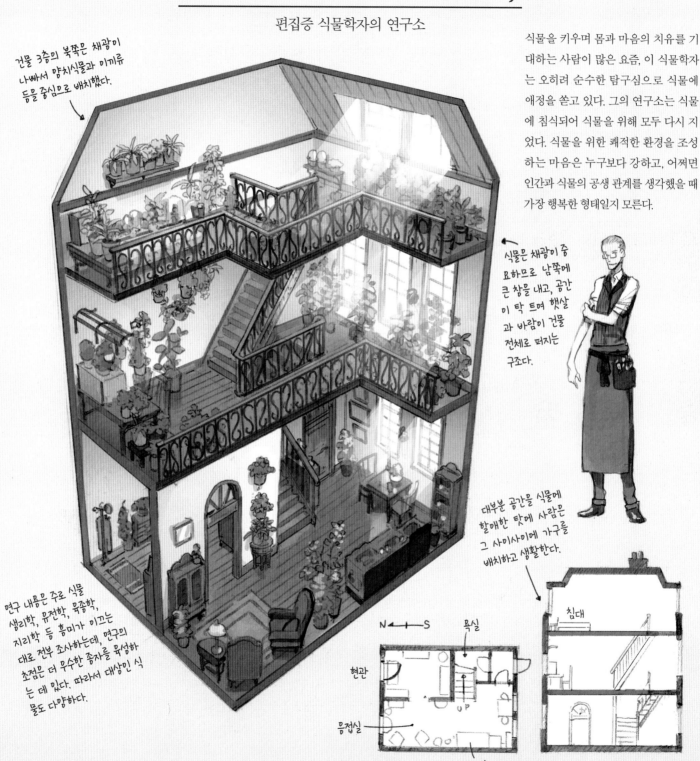

건물 3층의 북쪽은 채광이 나빠서 양치식물과 이끼류 등을 중심으로 배치했다.

식물은 채광이 중요하므로 남쪽에 큰 창을 내고, 공간이 탁 트여 햇살과 바람이 건물 전체로 퍼지는 구조다.

대부분 공간을 식물에 할애한 탓에 사람은 그 사이사이에 가구를 배치하고 생활한다.

연구 내용은 주로 식물 생리학, 유전학, 육종학, 지리학 등 흥미가 이끄는 대로 전부 조사하는데, 연구의 초점은 더 우수한 종자를 육성하는 데 있다. 따라서 대상인 식물도 다양하다.

N ← → S

욕실

현관

음접실

UP

부엌

침대

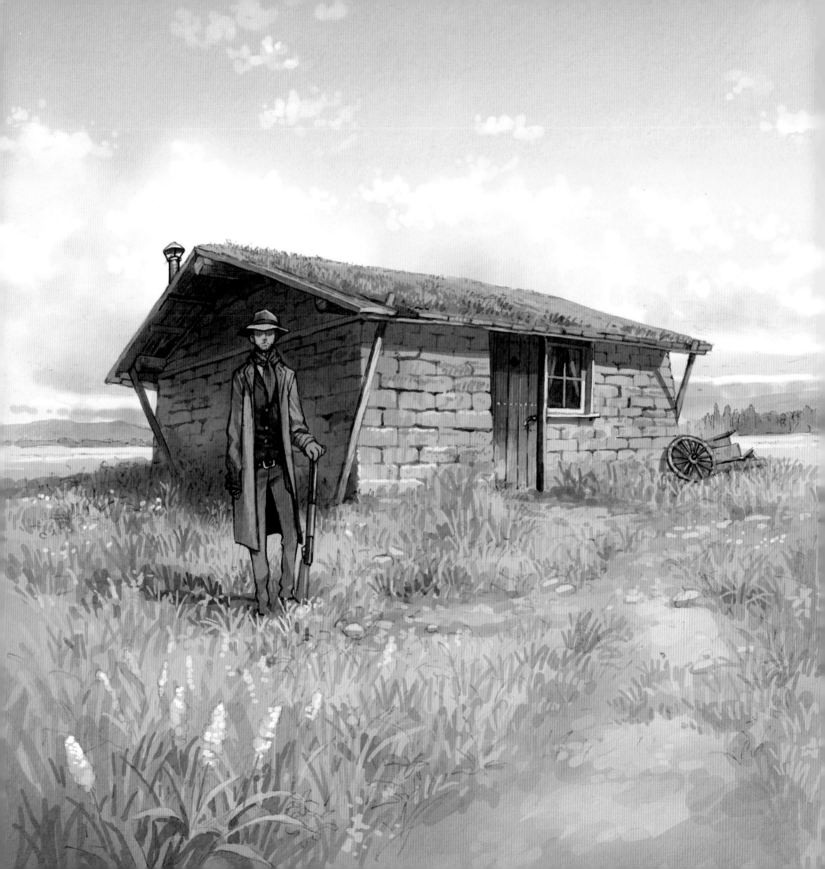

A Wanted Man's Sod House

현상범의 잔디 오두막

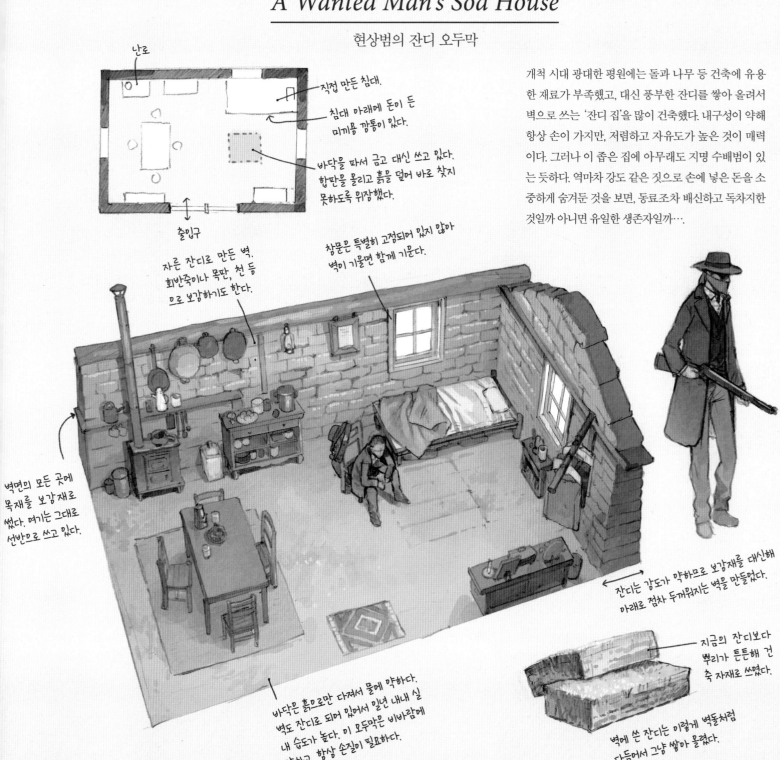

난로

직접 만든 침대.

침대 아래에 돈이 든
미끼용 깡통이 있다.

바닥을 파서 금고 대신 쓰고 있다.
함판을 올리고 흙을 덮어 바로 찾지
못하도록 위장했다.

출입구

개척 시대 광대한 평원에는 돌과 나무 등 건축에 유용한 재료가 부족했고, 대신 풍부한 잔디를 쌓아 올려서 벽으로 쓰는 '잔디 집'을 많이 건축했다. 내구성이 약해 항상 손이 가지만, 저렴하고 자유도가 높은 것이 매력이다. 그러나 이 좁은 집에 아무래도 지명 수배범이 있는 듯하다. 역마차 강도 같은 짓으로 손에 넣은 돈을 소중하게 숨겨둔 것을 보면, 동료조차 배신하고 독차지한 것일까 아니면 유일한 생존자일까….

자른 잔디로 만든 벽.
회반죽이나 목판, 천 등
으로 보강하기도 한다.

창문은 특별히 고정되어 있지 않아
벽이 기울면 함께 기운다.

벽면의 모든 곳에
목재를 보강재로
썼다. 여기는 그대로
선반으로 쓰고 있다.

잔디는 강도가 약하므로 보강재를 대신해
아래로 점차 두꺼워지는 벽을 만들었다.

바닥은 흙으로만 다져서 물에 약하다. 벽도 잔디로 되어 있어서 일년 내내 실내 습도가 높다. 이 오두막은 비바람에 약하고, 항상 손질이 필요하다.

지금의 잔디보다
뿌리가 튼튼해 건
축 자재로 쓰였다.

벽에 쓴 잔디는 이렇게 벽돌처럼
다듬어서 그냥 쌓아 올렸다.

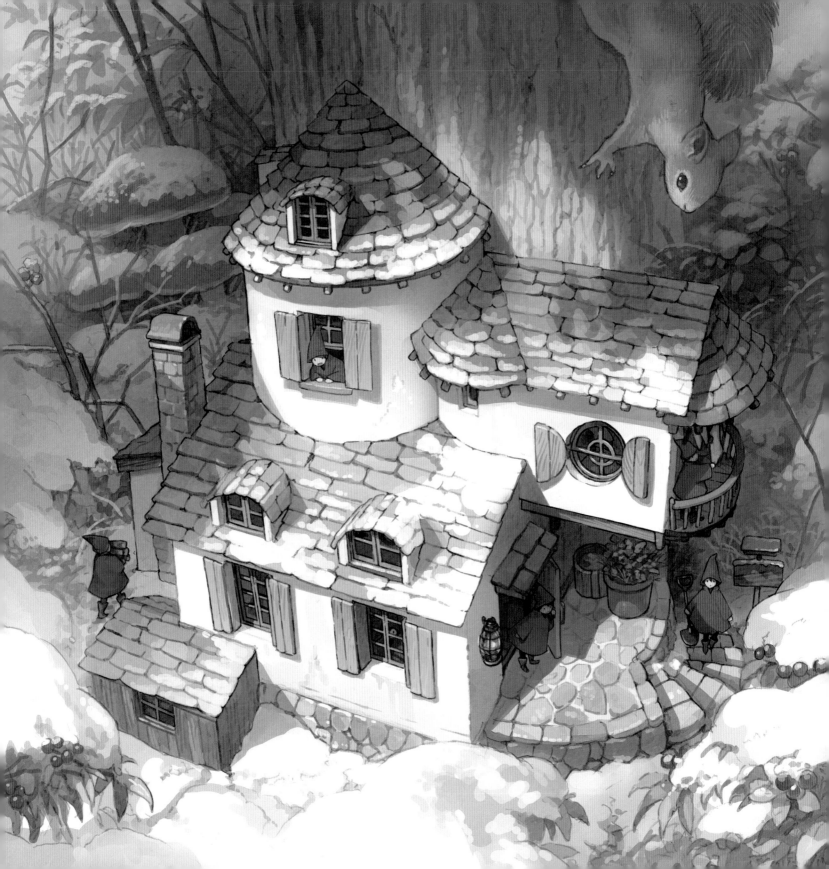

The Seven Dwarfs' House
일곱 난쟁이의 집

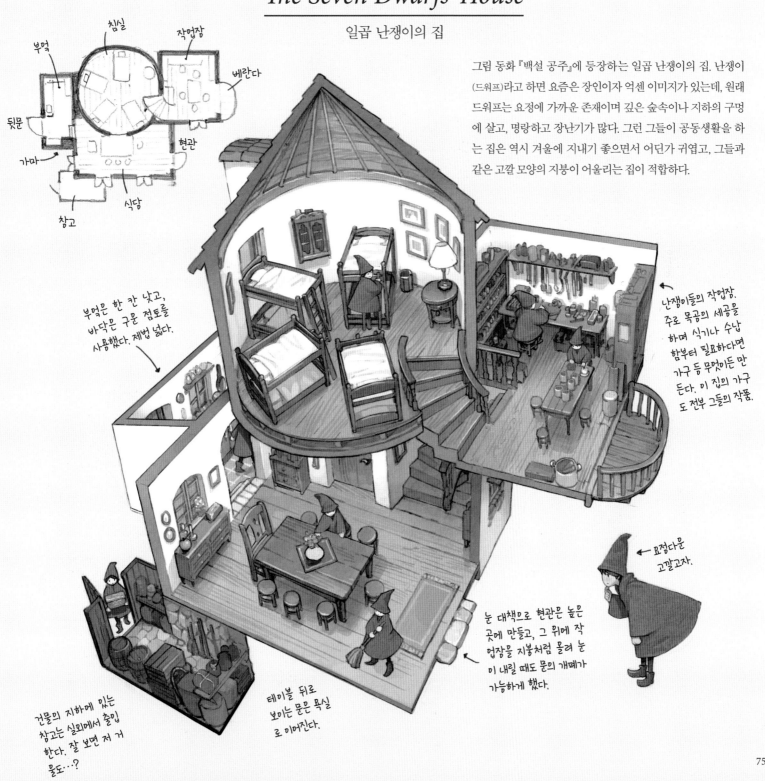

부엌
침실
작업장
베란다
뒷문
가마
현관
창고
식당

그림 동화 『백설 공주』에 등장하는 일곱 난쟁이의 집. 난쟁이 (드워프)라고 하면 요즘은 장인이자 억센 이미지가 있는데, 원래 드워프는 요정에 가까운 존재이며 깊은 숲속이나 지하의 구멍에 살고, 명랑하고 장난기가 많다. 그런 그들이 공동생활을 하는 집은 역시 겨울에 지내기 좋으면서 어딘가 귀엽고, 그들과 같은 고깔 모양의 지붕이 어울리는 집이 적합하다.

부엌은 한 칸 낮고, 바닥은 구운 점토를 사용했다. 제법 넓다.

난쟁이들의 작업장. 주로 목공의 세공을 하며 식기나 수납함부터 필요하다면 가구 등 무엇이든 만든다. 이 집의 가구도 전부 그들의 작품.

요정다운 고깔고자.

건물의 지하에 있는 창고는 실외에서 출입한다. 잘 보면 저 거 물도…?

테이블 뒤로 보이는 문은 욕실로 이어진다.

눈 대책으로 현관은 높은 곳에 만들고, 그 위에 작업장을 지붕처럼 올려 눈이 내릴 때도 문의 개폐가 가능하게 했다.

이 집은 전시를 목적으로 간이 건축 모형도 제작했습니다. 도면대로 자르고, 그 위에 시판 폼 보드 등을 붙여서 아마추어도 비교적 간단하게 만들 수 있습니다. 건축 모형이 있으면, 도면 뿐일 때에 비해 실제 집의 분위기를 잡기 쉽고, 동선 확인이 쉬운 등의 장점이 있으니 공작을 좋아하는 분에게 추천합니다.

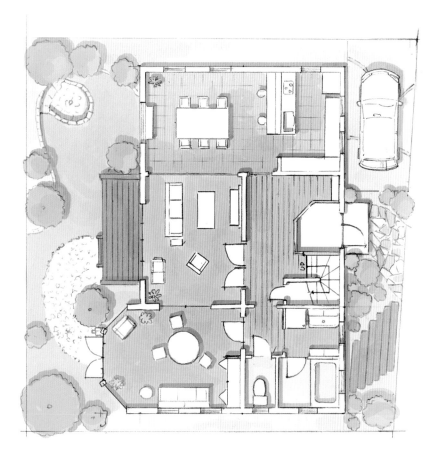

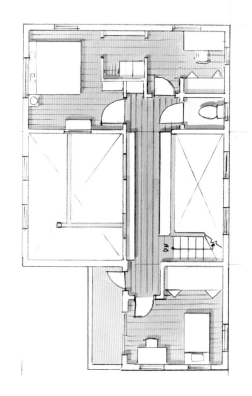

House with a Dragon

용과 사는 집

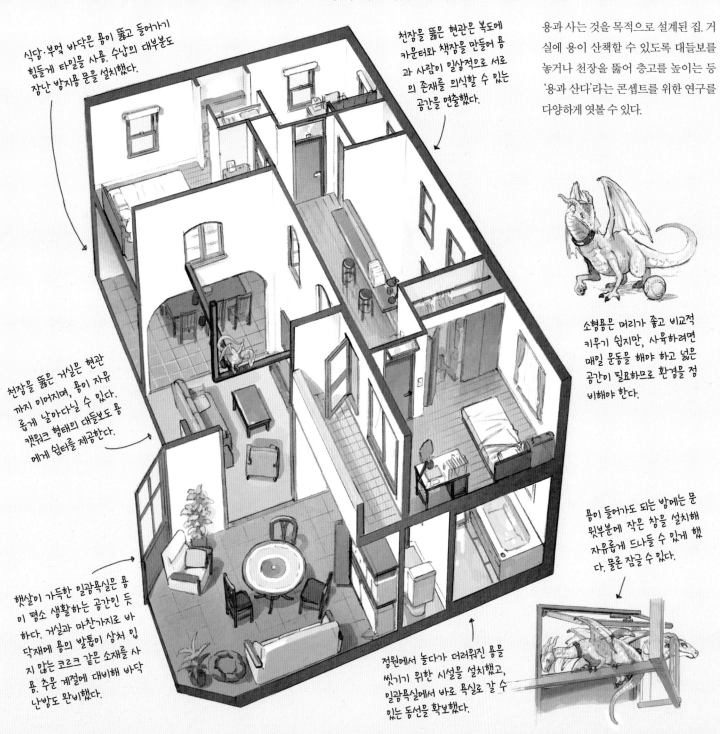

식당·부엌 바닥은 용이 뚫고 들어가기 힘들게 타일을 사용. 수납의 대부분도 장난 방지용 문을 설치했다.

천장을 뚫은 현관은 복도에 카운터와 책장을 만들어 용과 사람이 일상적으로 서로의 존재를 의식할 수 있는 공간을 연출했다.

용과 사는 것을 목적으로 설계된 집. 거실에 용이 산책할 수 있도록 대들보를 놓거나 천장을 뚫어 층고를 높이는 등 '용과 산다'라는 콘셉트를 위한 연구를 다양하게 엿볼 수 있다.

천장을 뚫은 거실은 현관까지 이어지며, 용이 자유롭게 날아다닐 수 있다. 캣워크 형태의 대들보도 용에게 쉼터를 제공한다.

소형용은 머리가 좋고 비교적 키우기 쉽지만, 사육하려면 매일 운동을 해야 하고 넓은 공간이 필요하므로 환경을 정비해야 한다.

햇살이 가득한 일광욕실은 용이 평소 생활하는 공간인 듯하다. 거실과 마찬가지로 바닥재에 용의 발톱이 상처 입지 않는 코르크 같은 소재를 사용. 추운 계절에 대비해 바닥 난방도 완비했다.

용이 들어가도 되는 방에는 문 윗부분에 작은 창을 설치해 자유롭게 드나들 수 있게 했다. 물론 잠글 수 있다.

정원에서 놀다가 더러워진 용을 씻기기 위한 시설을 설치했고, 일광욕실에서 바로 욕실로 갈 수 있는 동선을 확보했다.

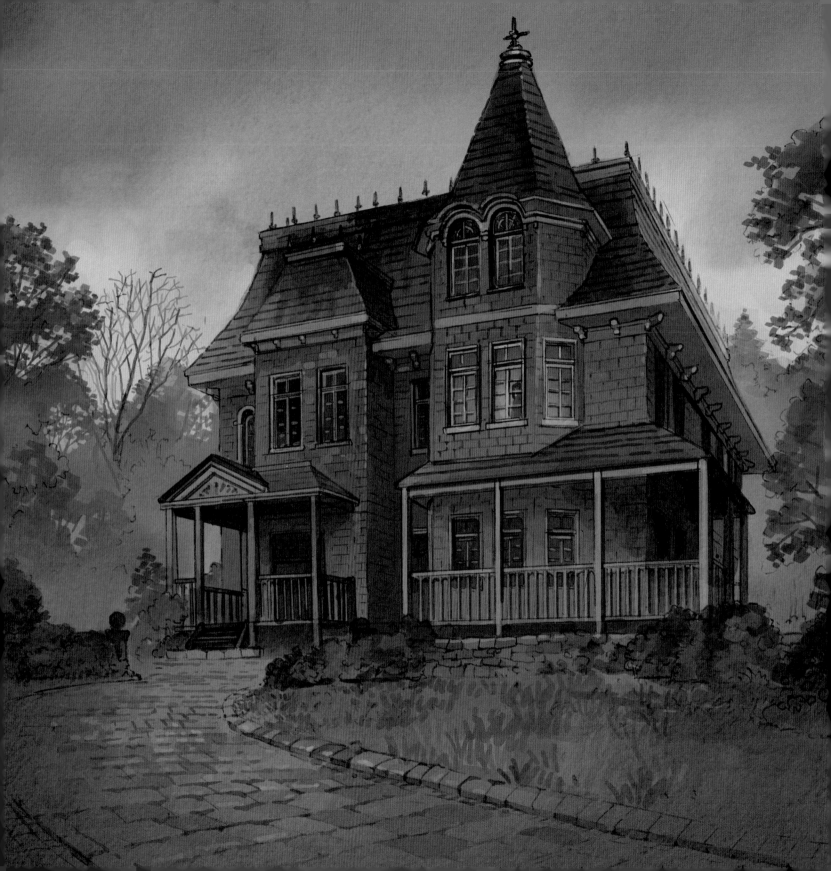

A Lonely Ghost's Mansion

고독한 유령의 저택

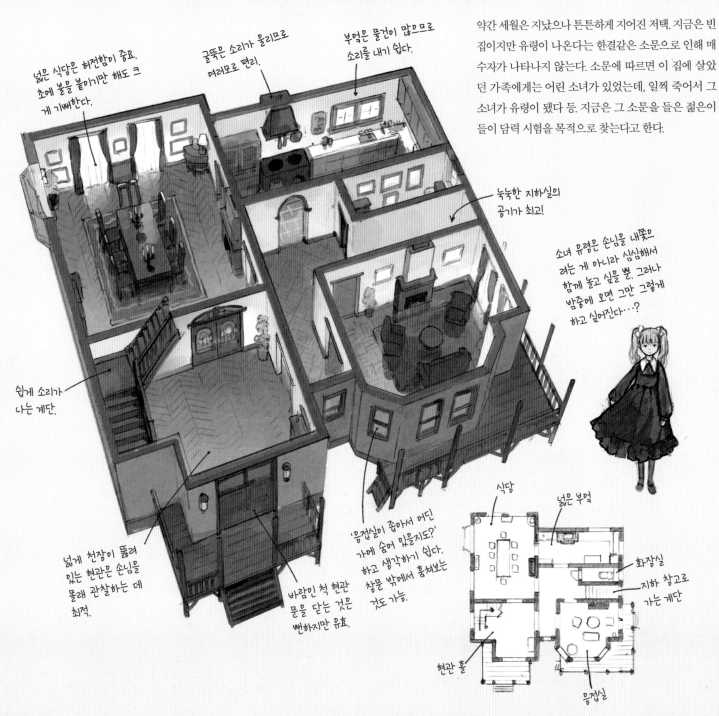

약간 세월은 지났으나 튼튼하게 지어진 저택. 지금은 빈 집이지만 유령이 나온다는 한결같은 소문으로 인해 매수자가 나타나지 않는다. 소문에 따르면 이 집에 살았던 가족에게는 어린 소녀가 있었는데, 일찍 죽어서 그 소녀가 유령이 됐다 등. 지금은 그 소문을 들은 젊은이들이 담력 시험을 목적으로 찾는다고 한다.

넓은 식당은 휑전함이 중요. 초에 불을 붙이기만 해도 크게 기뻐한다.

굴뚝은 소리가 울리므로 여러모로 편리.

부엌은 물건이 많으므로 소리를 내기 쉽다.

눅눅한 지하실의 공기가 최고!

소녀 유령은 손님을 내쫓으려는 게 아니라 심심해서 함께 놀고 싶을 뿐. 그러나 밤중에 오면 그만 그렇게 하고 싶어진다…?

쉽게 소리가 나는 계단.

넓게 천장이 뚫려 있는 현관은 손님을 몰래 관찰하는 데 최적.

바람인 척 현관 문을 닫는 것은 뻔하지만 유효.

'응접실이 좋아서 어딘가에 숨어 있을지도?' 하고 생각하기 쉽다. 창문 밖에서 훔쳐보는 것도 가능.

식당

넓은 부엌

화장실

지하 창고로 가는 계단

현관 홀

응접실

A Young Inventor's Windmill Shed

젊은 발명가의 풍차 오두막

풍차 오두막은 밀 제분 등을 목적으로 오래전부터 써왔지만, 요즘은 효율이 떨어져서 거의 쓰지 않게 되었다. 이 풍차도 쓰지 않는다는 점을 아는 소년이 취미 도구를 가져다 놓고 이래저래 자유롭게 쓰는 듯하다.

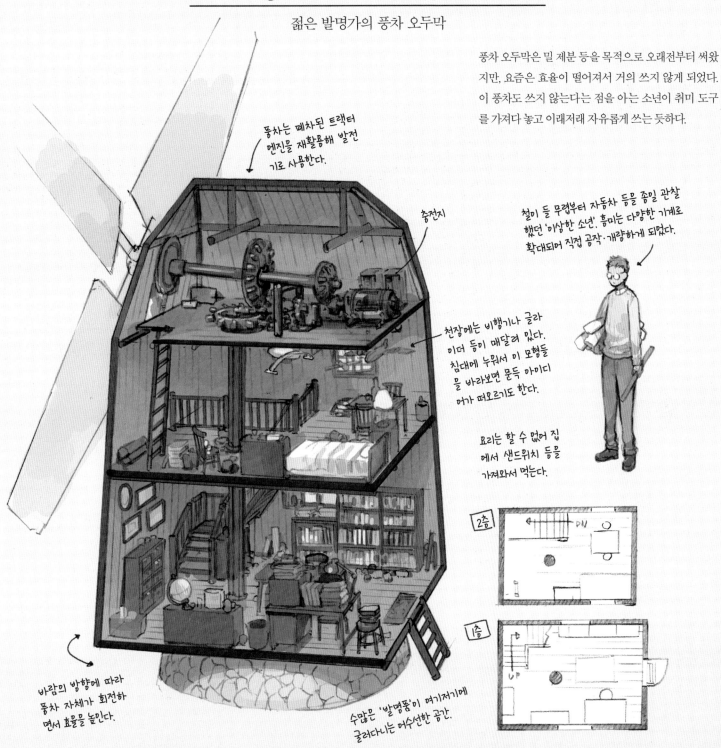

풍차는 폐차된 트랙터 엔진을 재활용해 발전기로 사용한다.

충전지

철이 들 무렵부터 자동차 등을 종일 관찰했던 '이상한 소년', 흥미는 다양한 기계로 확대되어 직접 공작·개량하게 되었다.

천장에는 비행기나 글라이더 등이 매달려 있다. 침대에 누워서 이 모형들을 바라보면 문득 아이디어가 떠오르기도 한다.

요리는 할 수 없어 집에서 샌드위치 등을 가져와서 먹는다.

2층

1층

바람의 방향에 따라 풍차 자체가 회전하면서 효율을 높인다.

수많은 '발명품'이 여기저기에 굴러다니는 머수선한 공간.

81

A Ronin's Tenement House

공동 주택에 사는 무사

어느 날 불쑥 나타나 공동 주택에 살기 시작한 낭인. 북쪽 지방 사투리를 쓰지만, 붙임성이 있어 문제를 일으킬 만한 행동을 하지 않고 이웃과 잘 지내고 있다. 평소에는 중개인에게 일용직을 소개받아서 입에 풀칠하는 모양이다.

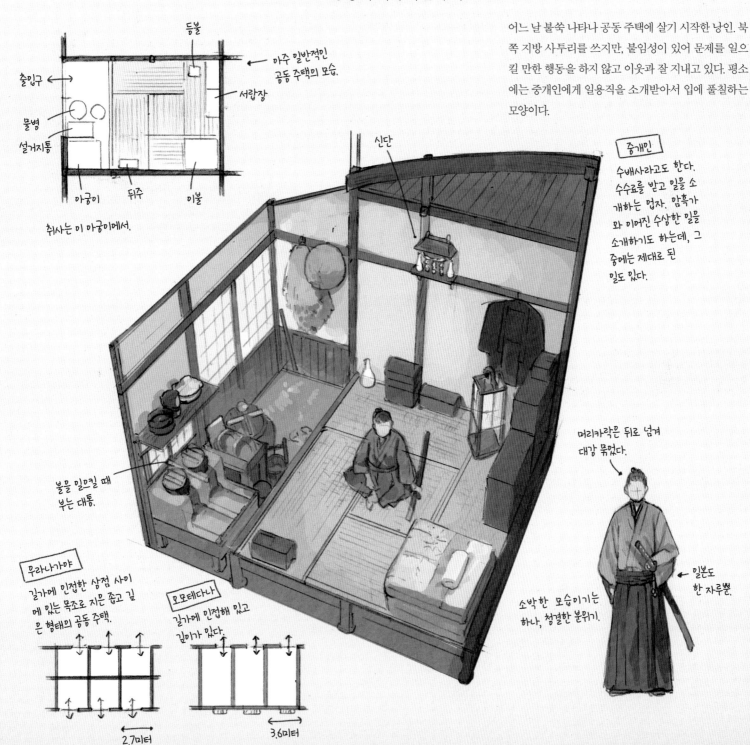

등불

출입구

물병

설거지통

아궁이 뒤주 이불

서랍장

→ 아주 일반적인 공동 주택의 모습.

취사는 이 아궁이에서.

신단

불을 일으킬 때 부는 대통.

중개인

수배사라고도 한다. 수수료를 받고 일을 소개하는 업자. 암흑가와 이어진 수상한 일을 소개하기도 하는데, 그 중에는 제대로 된 일도 있다.

머리카락은 뒤로 넘겨 대강 묶었다.

소박한 모습이기는 하나, 청결한 분위기.

일본도 한 자루뿐.

무라나가야

길가에 인접한 상점 사이에 있는 목조로 지은 좁고 깊은 형태의 공동 주택.

모모테다나

길가에 인접해 있고 깊이가 있다.

2.7미터

3.6미터

83

The House of a Woman Fascinated by Dolls

인형에 매료된 부인의 저택

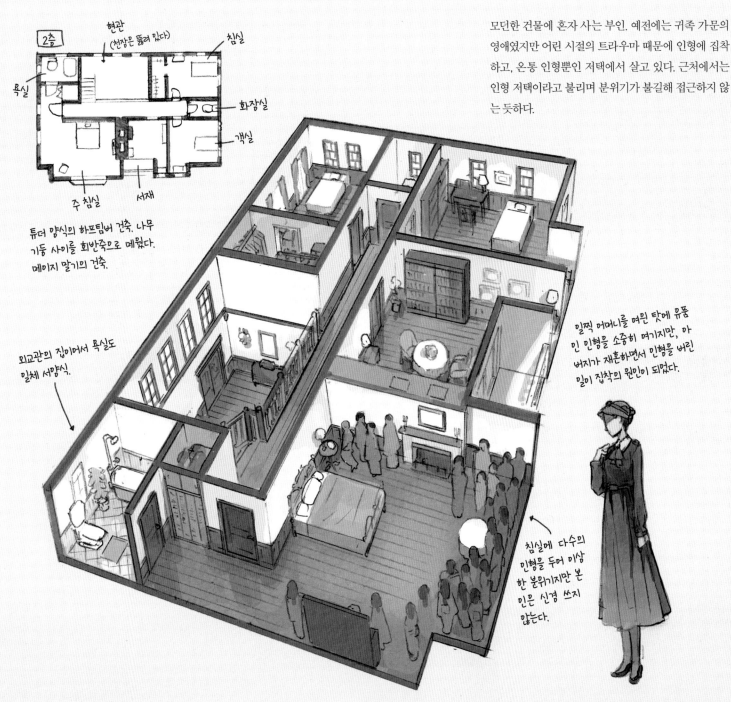

모던한 건물에 혼자 사는 부인. 예전에는 귀족 가문의 영애였지만 어린 시절의 트라우마 때문에 인형에 집착하고, 온통 인형뿐인 저택에서 살고 있다. 근처에서는 인형 저택이라고 불리며 분위기가 불길해 접근하지 않는 듯하다.

2층

현관
(천장은 뚫려 있다)

침실

욕실

화장실

객실

주 침실

서재

튜더 양식의 하프팀버 건축. 나무 기둥 사이를 회반죽으로 메웠다. 메이지 말기의 건축.

외교관의 집이며서 욕실도 일체 서양식.

일찍 어머니를 여읜 탓에 유품인 인형을 소중히 여기지만, 아버지가 재혼하면서 인형을 버린 일이 집착의 원인이 되었다.

침실에 다수의 인형을 두어 이상한 분위기지만 본인은 신경 쓰지 않는다.

85

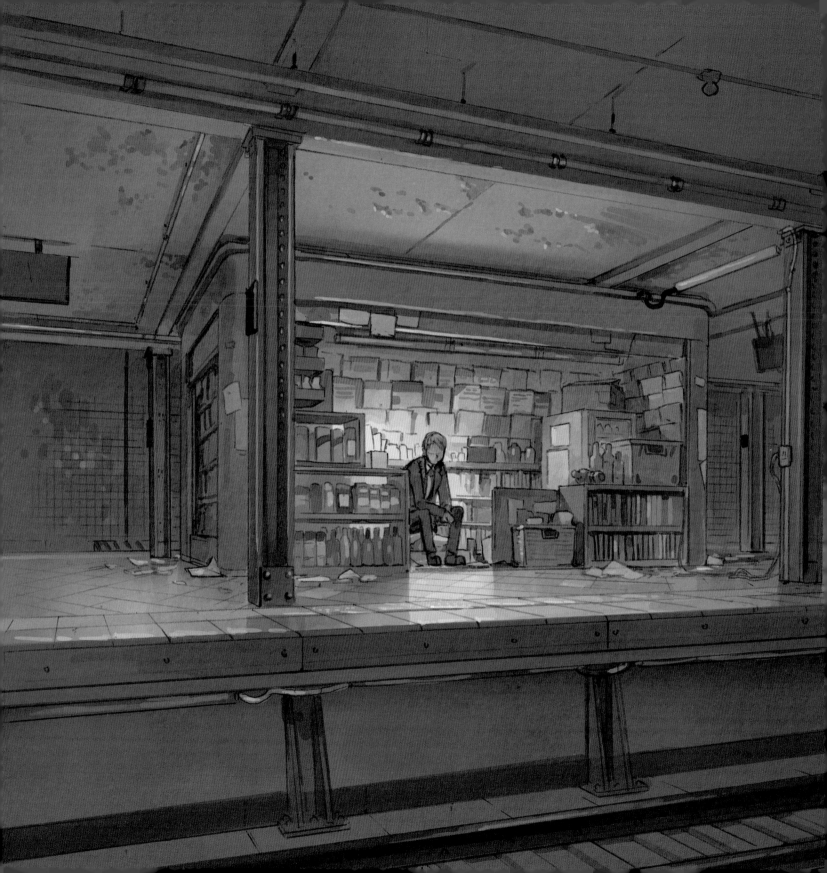

A Man at an Abandoned Subway Station

버려진 역의 청년

지하철 자체는 일부 노선을 축소해서 운영 중.

경영난을 겪던 역에 화재가 발생해 거의 그대로 방치되었다. 간혹 점검하는 사람이 오는 정도이며 평소엔 인적이 드물다.

쓰지 않게 된 지하철역에 언제부터인가 살고 있는 남성. 매점을 침실로 쓰며 매일 어딘가로 외출한다. 얼핏 은퇴한 마피아 같은 외견이지만, 숨어 사는 기색은 없으므로 누군가를 기다리고 있는 건지 찾는 물건이 있는지 모른다.

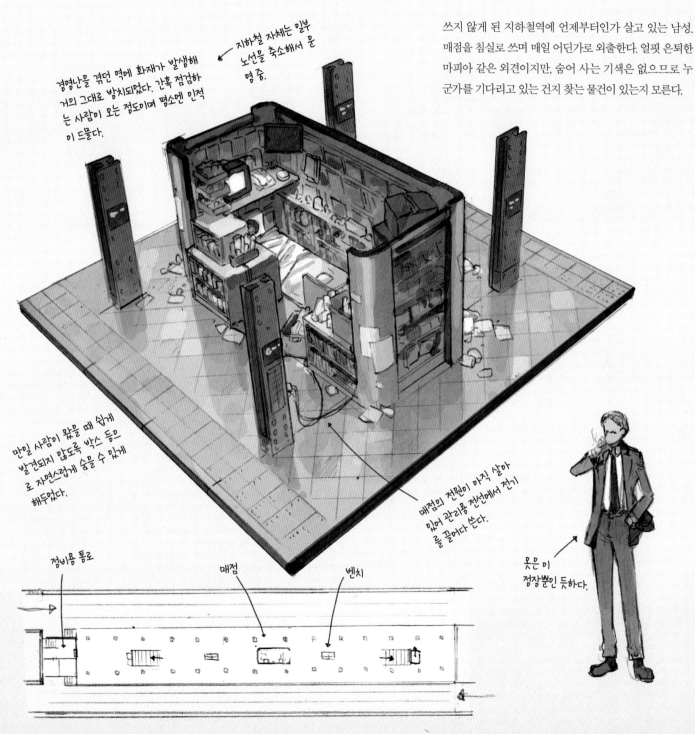

만일 사람이 많을 때 쉽게 발견되지 않도록 박스 등으로 자연스럽게 숨을 수 있게 해두었다.

매점의 전원이 아직 살아 있어 관리용 전선에서 전기를 끌어다 쓴다.

옷은 이 정장뿐인 듯하다.

정비용 통로

매점

벤치

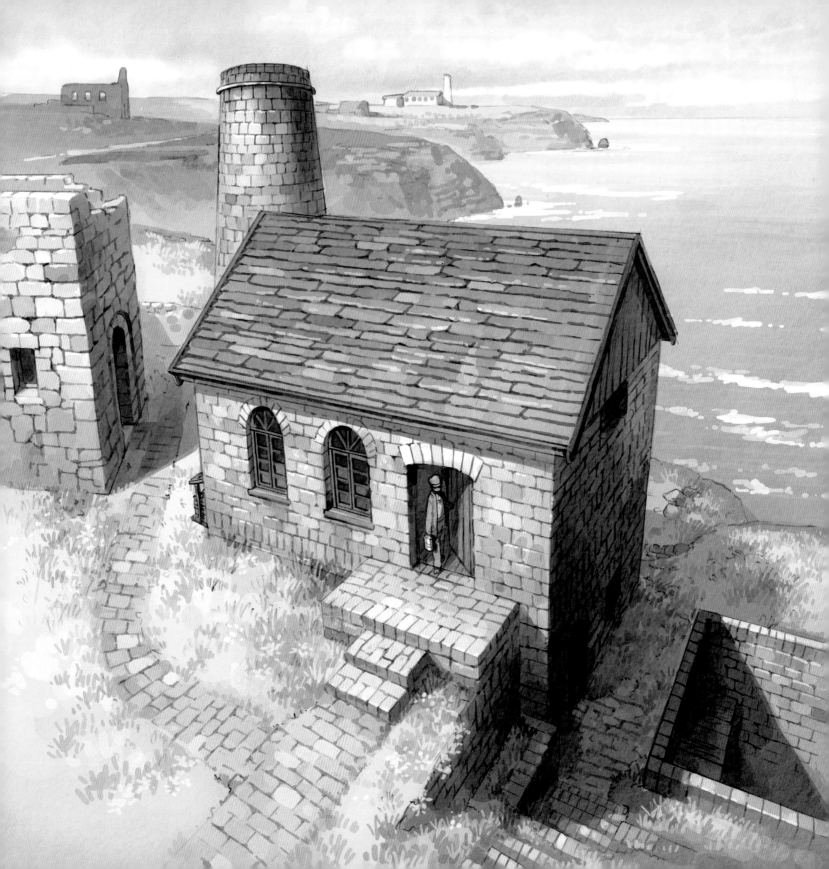

A Miner's Engine House
광부의 엔진 오두막

폐쇄되어 쓰지 않게 된 오두막을 거주 공간으로 재활용한 것. 본래 갱도에서 분출된 지하수를 배출하는 거대한 증기 기관이 설치되어 있었다. 재활용이 가능한 보일러 등은 회수되었고, 건물의 남은 부분을 개조해서 새로운 가구를 두고 생활하고 있다.

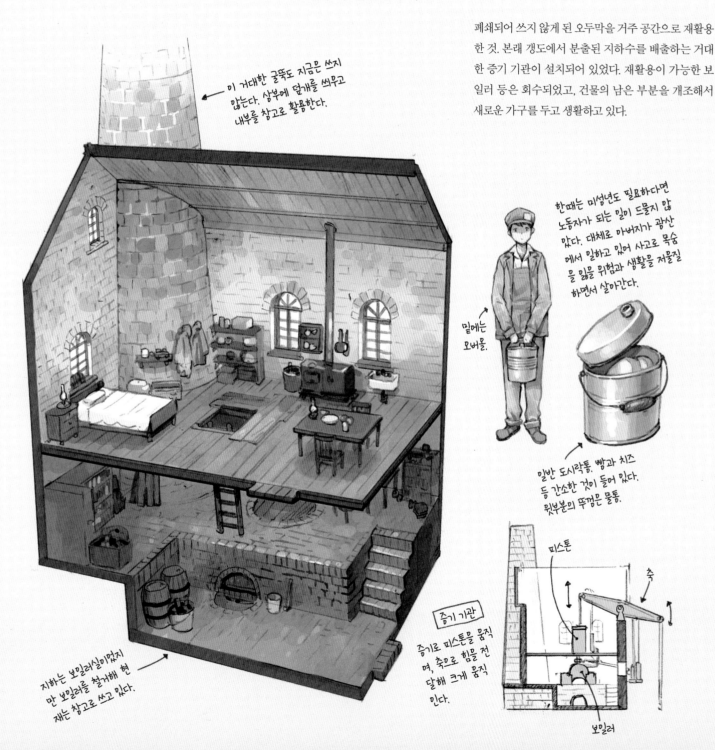

이 거대한 굴뚝도 지금은 쓰지 않는다. 상부에 덮개를 씌우고 내부를 창고로 활용한다.

한때는 미성년도 필요하다면 노동자가 되는 일이 드물지 않았다. 대체로 아버지가 광산에서 일하고 있어 사고로 목숨을 잃을 위험과 생활을 저울질하면서 살아간다.

밑에는 오버롤.

일반 도시락통. 빵과 치즈 등 간소한 것이 들어 있다. 윗부분의 뚜껑은 물통.

지하는 보일러실이었지만 보일러를 철거해 현재는 창고로 쓰고 있다.

피스톤

축

증기 기관

증기로 피스톤을 움직이며, 축으로 힘을 전달해 크게 움직인다.

보일러

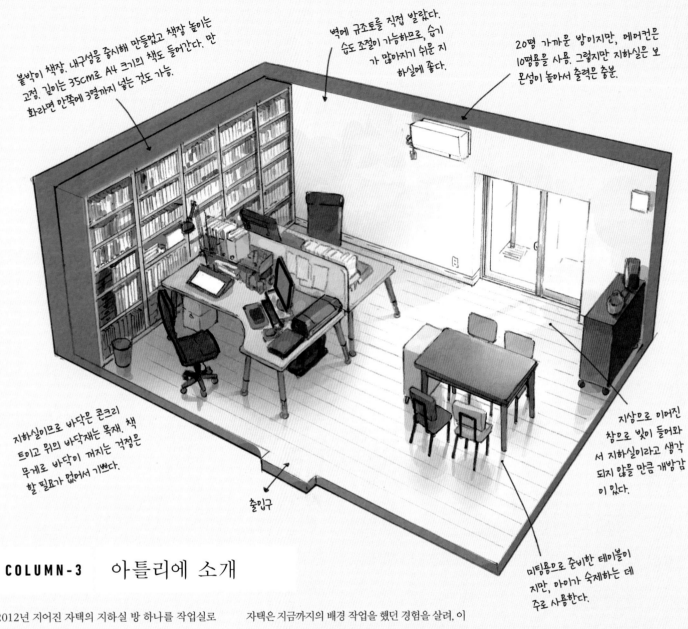

붙박이 책장. 내구성을 중시해 만들었고 책장 높이는 고정. 길이는 35cm로 A4 크기의 책도 들어간다. 만화라면 안쪽에 3열까지 넣는 것도 가능.

벽에 규조토를 직접 발랐다. 습도 조절이 가능하므로, 습기가 많아지기 쉬운 지하실에 좋다.

20평 가까운 방이지만, 에어컨은 10평용을 사용. 그렇지만 지하실은 보온성이 높아서 출력은 충분.

지하실이므로 바닥은 콘크리트이고 위의 바닥재는 목재. 책 무게로 바닥이 꺼지는 걱정은 할 필요가 없어서 기쁘다.

출입구

지상으로 이어진 창으로 빛이 들어와서 지하실이라고 생각되지 않을 만큼 개방감이 있다.

미팅용으로 준비한 테이블이지만, 아마가 숙제하는 데 주로 사용한다.

COLUMN-3 아틀리에 소개

2012년 지어진 자택의 지하실 방 하나를 작업실로 쓰고 있습니다. 프리랜서로 집에서 일을 하다 보니 작업실을 따로 두어 ON/OFF로 전환하고 싶었던 것도 있고, 소음에 민감해 조용한 곳에서 작업하고 싶어 과감하게 지하실을 개조했습니다. 그 결과 쾌적한 환경에서 노력 이상의 결과가 있다고 느끼고 있습니다. 특히 선거철 소리가 싫어서 선거 기간에는 스트레스가 쌓였지만, 지금은 전혀 신경 쓰지 않게 되었습니다.

자택은 지금까지의 배경 작업을 했던 경험을 살려, 이외에도 다양한 시설을 갖추었습니다. 동시에 집을 짓는 과정을 체험하면서, 모든 건축 재료의 특성부터 건축 기준법과 소방법 등 다양한 법령까지 배경 작업을 하는 데 유용한 지식을 얻을 수 있었던 일이 의외의 수확이었습니다.

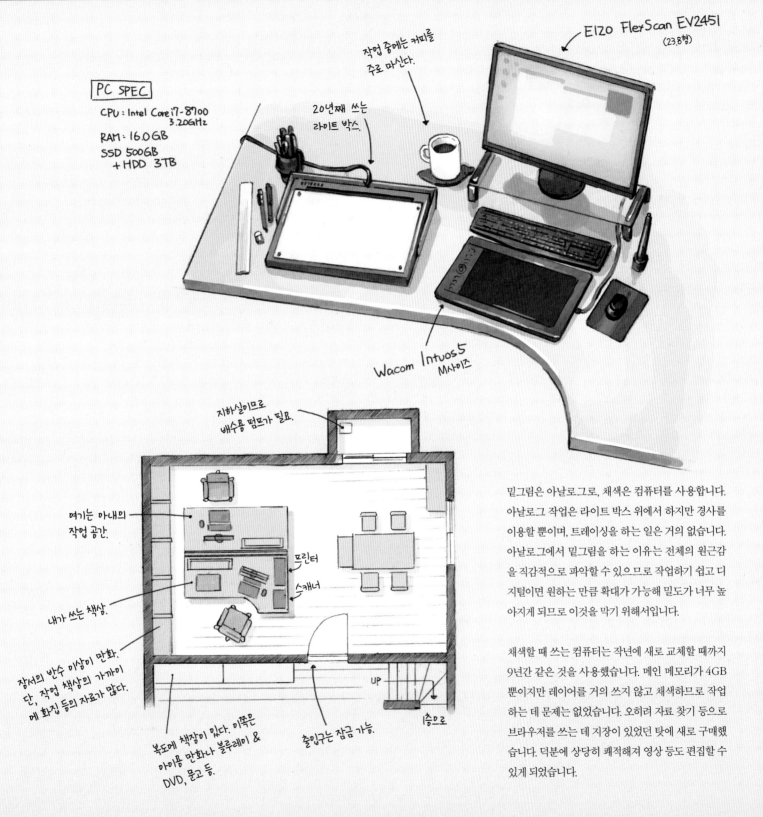

PC SPEC
CPU : Intel Core i7-8700
3.20GHz
RAM : 16.0GB
SSD 500GB
+ HDD 3TB

작업 중에는 커피를
주로 마신다.

EIZO FlexScan EV2451
(23.8형)

20년째 쓰는
라이트 박스.

Wacom Intuos5
M사이즈

지하실이므로
배수용 펌프가 필요.

여기는 아내의
작업 공간.

내가 쓰는 책상.

프린터

스캐너

장서의 반수 이상이 만화.
단, 작업 책상의 가까이
에 화집 등의 자료가 많다.

복도에 책장이 있다. 이쪽은
아이용 만화나 블루레이 &
DVD, 문고 등.

출입구는 잠금 가능.

UP

1층으로

밑그림은 아날로그로, 채색은 컴퓨터를 사용합니다.
아날로그 작업은 라이트 박스 위에서 하지만 경사를
이용할 뿐이며, 트레이싱을 하는 일은 거의 없습니다.
아날로그에서 밑그림을 하는 이유는 전체의 원근감
을 직감적으로 파악할 수 있으므로 작업하기 쉽고 디
지털이면 원하는 만큼 확대가 가능해 밀도가 너무 높
아지게 되므로 이것을 막기 위해서입니다.

채색할 때 쓰는 컴퓨터는 작년에 새로 교체할 때까지
9년간 같은 것을 사용했습니다. 메인 메모리가 4GB
뿐이지만 레이어를 거의 쓰지 않고 채색하므로 작업
하는 데 문제는 없었습니다. 오히려 자료 찾기 등으로
브라우저를 쓰는 데 지장이 있었던 탓에 새로 구매했
습니다. 덕분에 상당히 쾌적해져 영상 등도 편집할 수
있게 되었습니다.

PICTURE BOOK

만화식 그림책

Reticent Mechanic's Cottage

과묵한 정비사의 별장

어느 하루의 끝에

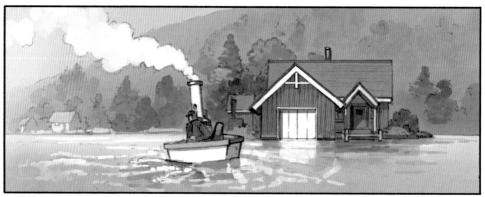
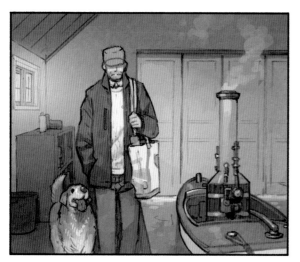

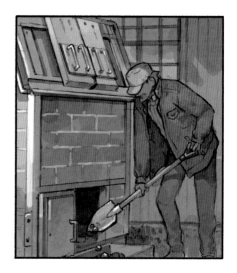
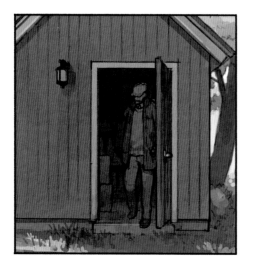
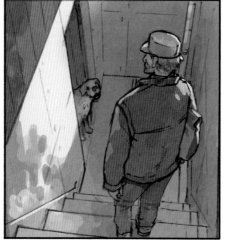
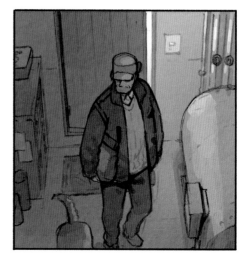

잘 자.

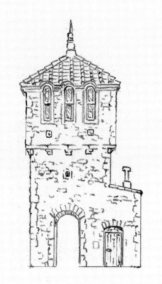
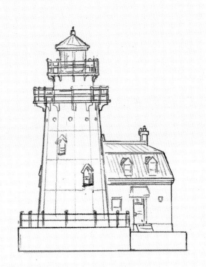
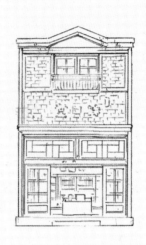
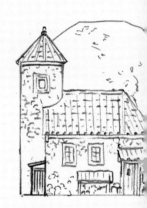

LINE DRAWING

스케치 갤러리
작품 설정·해설

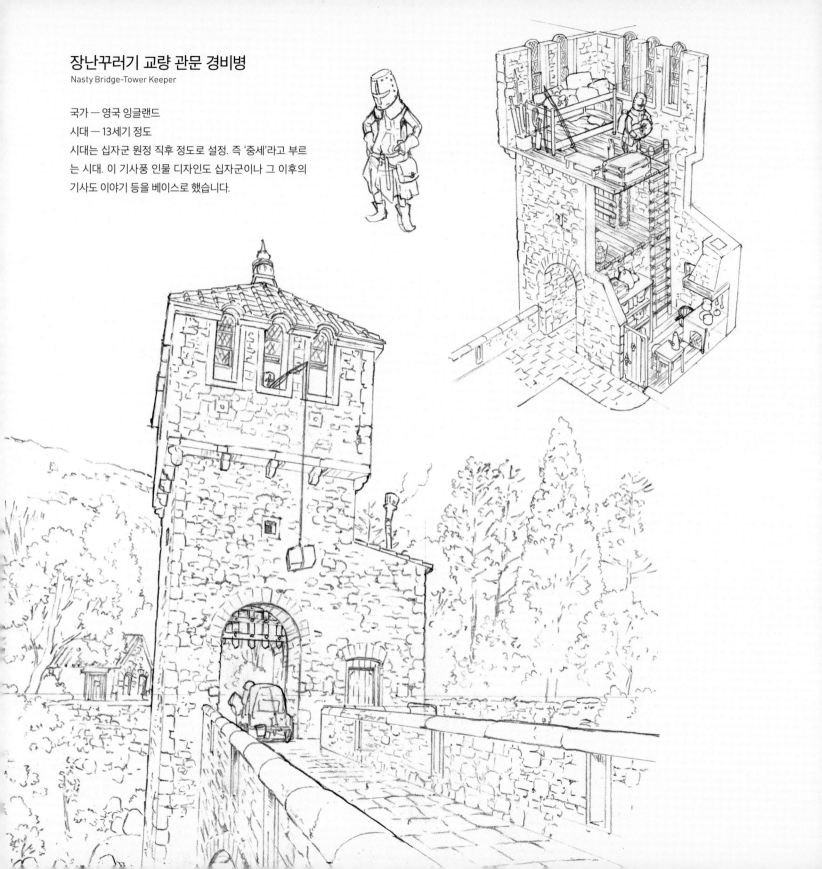

장난꾸러기 교량 관문 경비병
Nasty Bridge-Tower Keeper

국가 — 영국 잉글랜드
시대 — 13세기 정도
시대는 십자군 원정 직후 정도로 설정. 즉 '중세'라고 부르
는 시대. 이 기사풍 인물 디자인도 십자군이나 그 이후의
기사도 이야기 등을 베이스로 했습니다.

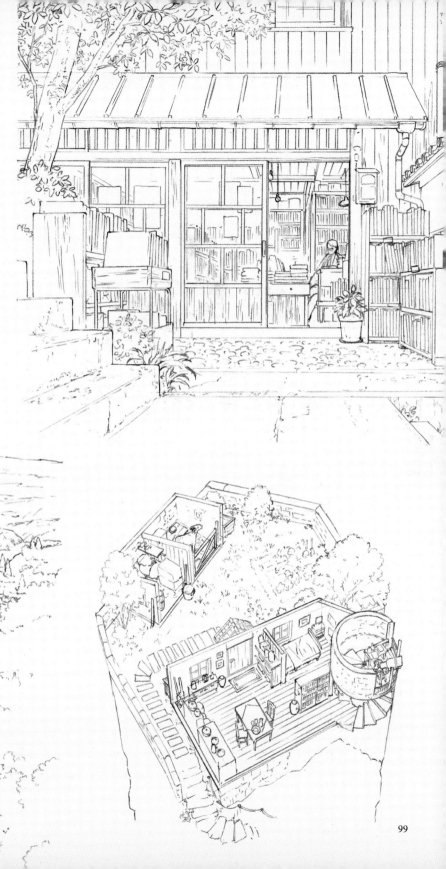

계단당 서점
Kaidan-do Bookstore

국가 — 일본

시대 — 2000년경

얼마 전의 일본, 하지만 현대라고 해도 나쁘지 않을 듯. 점주는
사실 여우이며, 이 고서점에 여우 신이 거주했었습니다. 어떻게
고서점의 점주가 되었는지는 사연이 있는 듯합니다.

염세적인 천문학자의 거처
Pessimistic Astronomer's Residence

국가 — 스페인

시대 — 15세기 정도

르네상스 직전, 천문학이 아직 학문이 되기 전, 점성술이라고
불렸던 시대. 이 은둔자는 원해서 이곳에 있는 것이라기보다 커
뮤니티에서 일탈 행동을 해서 어쩔 수 없이 갇혀 있습니다.

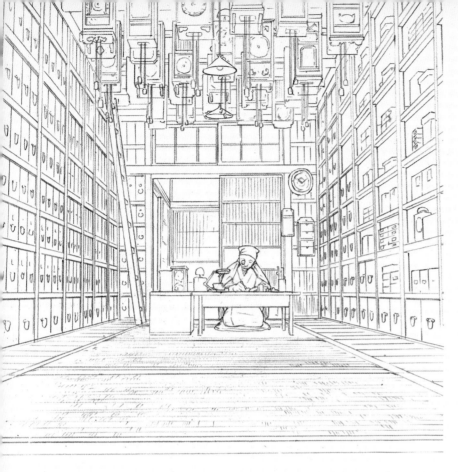

꼼꼼한 시계 기술자
Enthusiastic Watchmaker

국가 — 일본

시대 — 19세기 초

메이지 시대, 일본 시계의 보급으로 대량 생산되었던 시절의 일반 시계방을 설정. 실내는 에도, 도쿄의 건축, 정원에 있는 타케이산세이도라는 문구점을 참고했습니다.

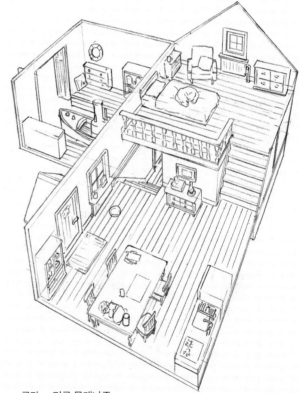

과묵한 정비사의 별장
Reticent Mechanic's Cottage

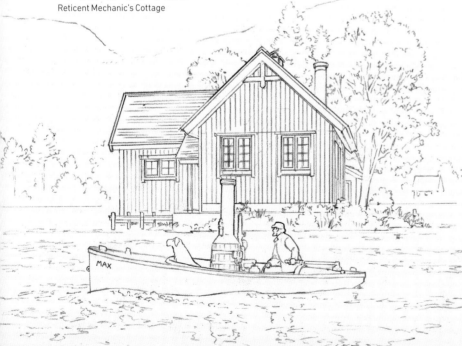

국가 — 미국 몬태나주

시대 — 현대

로키산맥의 아름다운 호수에서 웅대한 자연이 장관인 피서지라는 설정. 미국 북서부 몬태나주에 있는 글레이셔 국립 공원은 아름다운 자연으로 유명하며, 드라이브 코스로 인기가 있어 수많은 영화의 촬영지이기도 합니다.

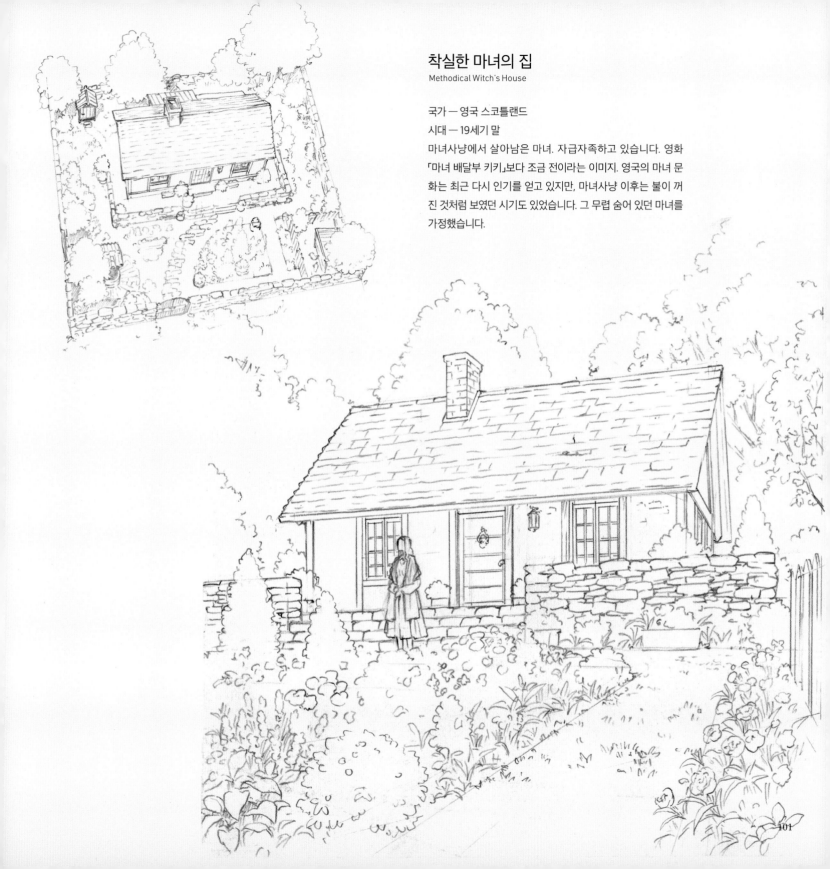

착실한 마녀의 집
Methodical Witch's House

국가 — 영국 스코틀랜드

시대 — 19세기 말

마녀사냥에서 살아남은 마녀. 자급자족하고 있습니다. 영화
「마녀 배달부 키키」보다 조금 전이라는 이미지. 영국의 마녀 문
화는 최근 다시 인기를 얻고 있지만, 마녀사냥 이후는 불이 꺼
진 것처럼 보였던 시기도 있었습니다. 그 무렵 숨어 있던 마녀를
가정했습니다.

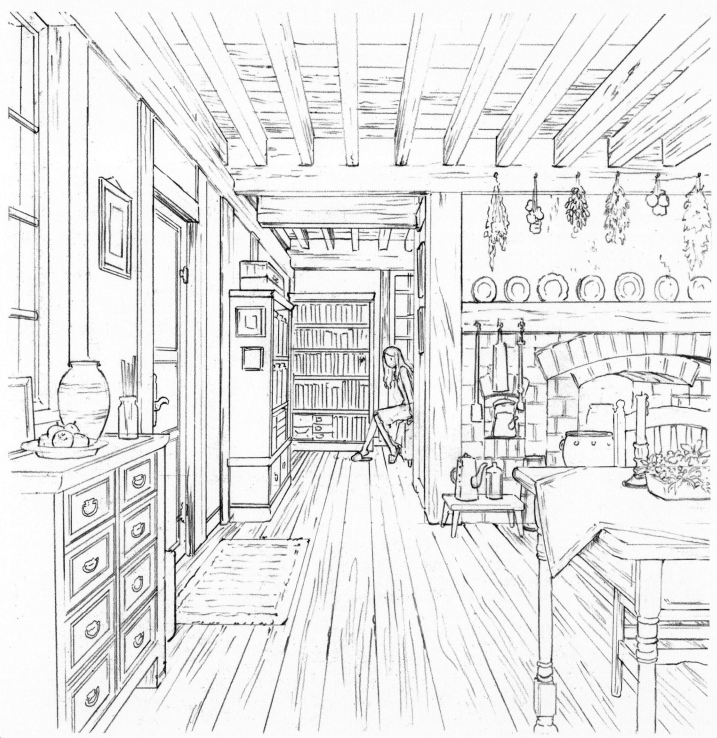

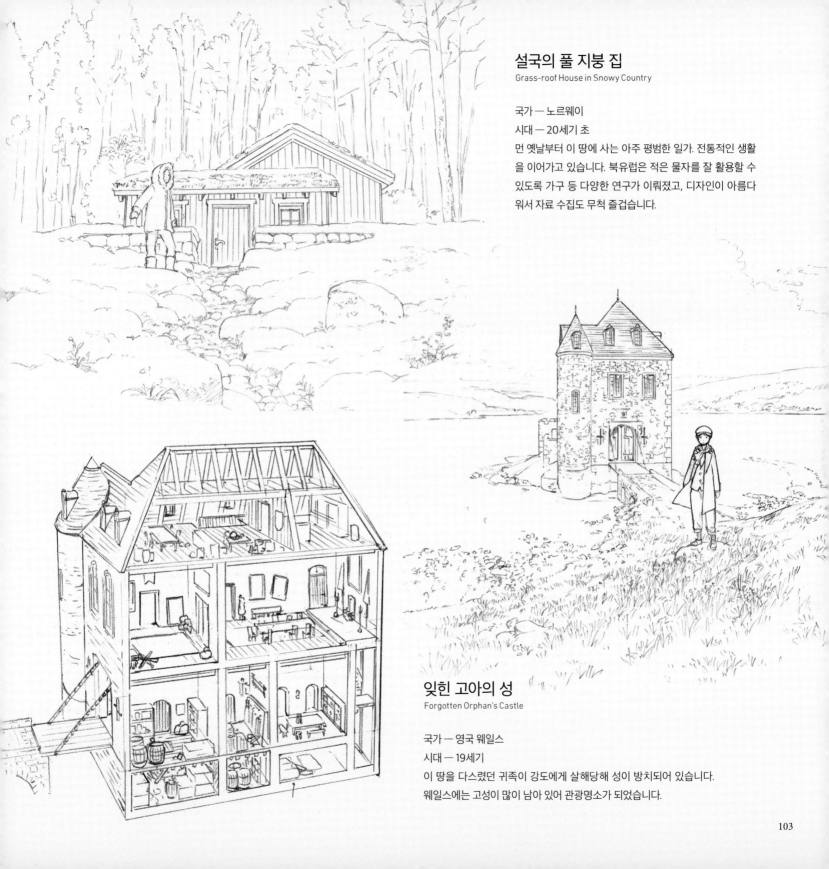

설국의 풀 지붕 집
Grass-roof House in Snowy Country

국가 — 노르웨이
시대 — 20세기 초
먼 옛날부터 이 땅에 사는 아주 평범한 일가. 전통적인 생활
을 이어가고 있습니다. 북유럽은 적은 물자를 잘 활용할 수
있도록 가구 등 다양한 연구가 이뤄졌고, 디자인이 아름다
워서 자료 수집도 무척 즐겁습니다.

잊힌 고아의 성
Forgotten Orphan's Castle

국가 — 영국 웨일스
시대 — 19세기
이 땅을 다스렸던 귀족이 강도에게 살해당해 성이 방치되어 있습니다.
웨일스에는 고성이 많이 남아 있어 관광명소가 되었습니다.

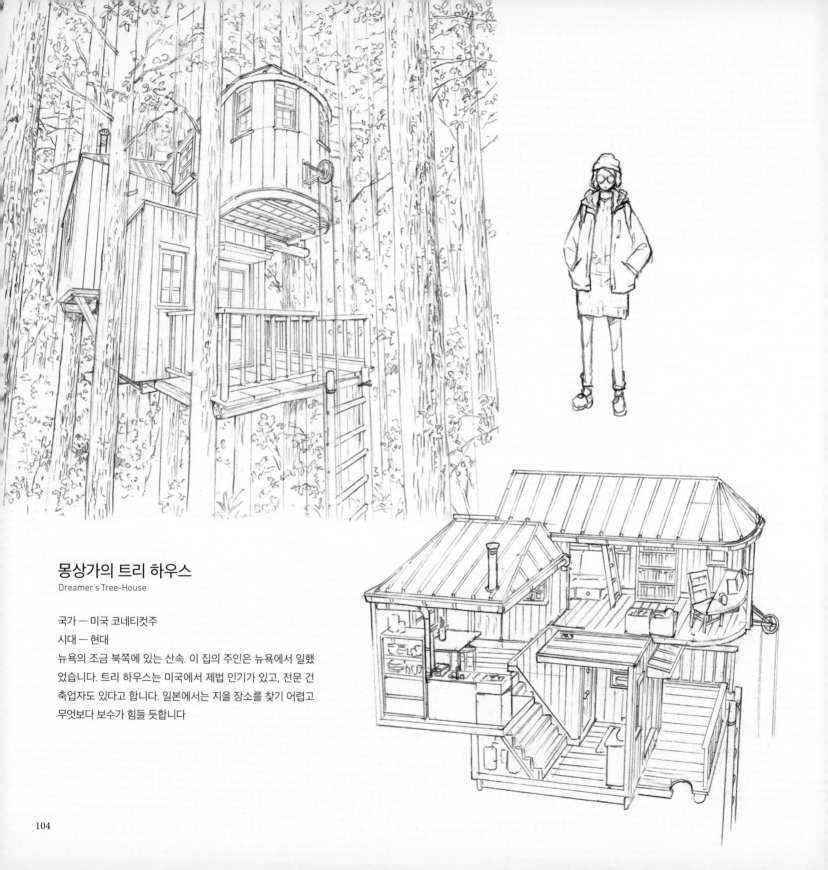

몽상가의 트리 하우스
Dreamer's Tree-House

국가 — 미국 코네티컷주
시대 — 현대
뉴욕의 조금 북쪽에 있는 산속. 이 집의 주인은 뉴욕에서 일했
었습니다. 트리 하우스는 미국에서 제법 인기가 있고, 전문 건
축업자도 있다고 합니다. 일본에서는 지을 장소를 찾기 어렵고
무엇보다 보수가 힘들 듯합니다

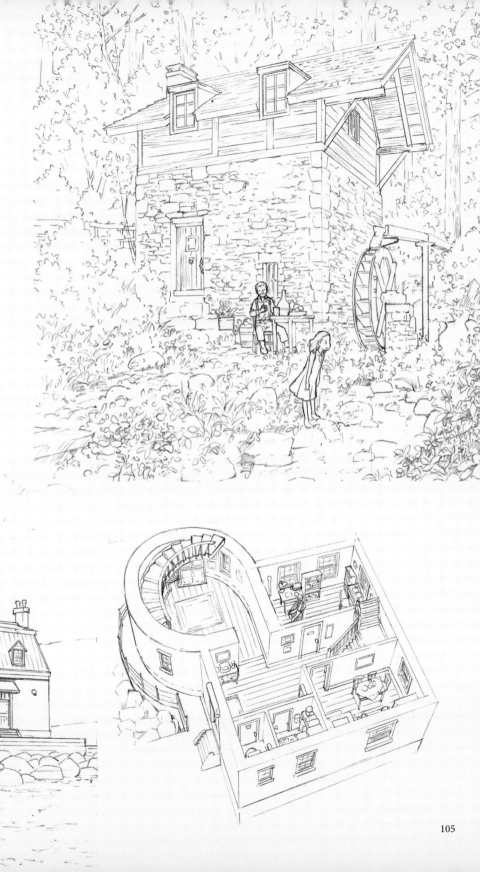

물레방아 오두막의 사과주
Cidre in the Watermill

국가 — 프랑스
시대 — 18세기 무렵
사과주(시드르) 하면 프랑스. 이 무렵은 생수를 마실 수 없으므로, 물 대신 시드르를 많이 마셨다고 합니다. 독일 국경에 가까운 지역은 온통 숲이며, 그림 동화 등의 무대가 되었던 풍토를 가정했습니다.

우울한 등대지기
Melancholic Lighthouse Keeper

국가 — 미국 로드아일랜드주
시대 — 20세기 초
로드아일랜드주는 크툴루 신화를 탄생시킨 작가 하워드 필립스 러브크래프트의 출생지. 복잡한 해안선이 이어지는 항구 도시이며, 대서양을 맞대고 있어 영국으로 향하는 배들이 항상 들락거리는 곳입니다. 그런 지역이므로 크툴루 신화의 독특한 세계관으로 이어진 걸까라는 생각을 하면서 이 건물을 설정했습니다.

용을 타고 배달하는 우체국
The Post Office of The Dragon Tamer

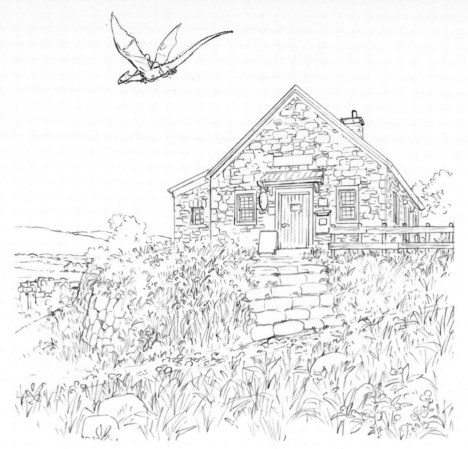

국가 — 영국 스코틀랜드

시대 — 가공의 19세기

용과 인간이 공존한다는 설정의 근대 영국. 그레이트브리튼 북부에 있는 스코틀랜드는 웅대한 자연이 매력적이고, 특히 하이랜드 지방은 판타지 소설의 무대로 적합합니다. 그런 풍경과 용을 함께 보고 싶다는 상상에서 태어난 설정입니다.

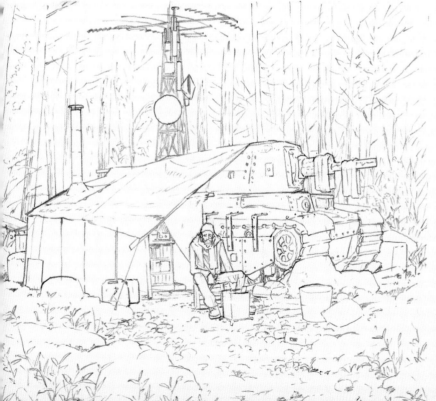

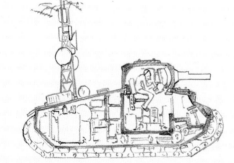

칩거 중인 소식통
Information Broker in Seclusion

국가 — 러시아

시대 — 현대

첩보 영화에 등장하는 인물의 이미지. 러시아에는 쓰지 않게 된 전차가 여기저기 방치되어 있다고 들었던 적이 있어, 거기에서 착안했습니다. 이 전차도 폐차처럼 보입니다만, 영화의 막바지 '지금이다' 하는 순간에 갑자기 움직인다면 끝내줄 것 같습니다.

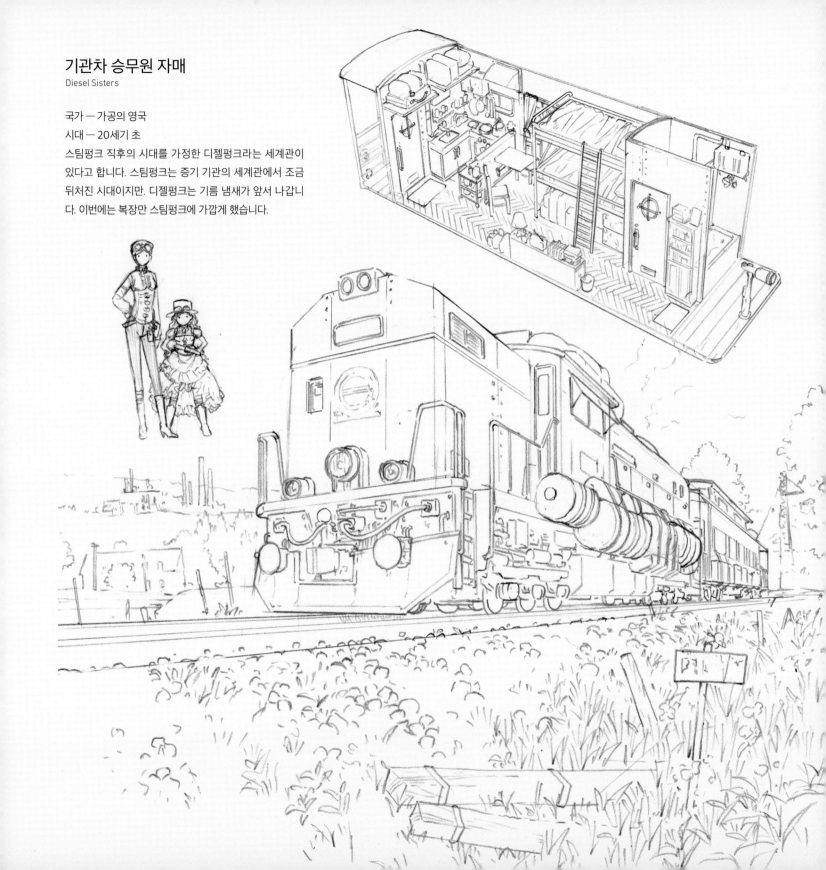

기관차 승무원 자매
Diesel Sisters

국가 — 가공의 영국
시대 — 20세기 초
스팀펑크 직후의 시대를 가정한 디젤펑크라는 세계관이
있다고 합니다. 스팀펑크는 증기 기관의 세계관에서 조금
뒤처진 시대이지만. 디젤펑크는 기름 냄새가 앞서 나갑니
다. 이번에는 복장만 스팀펑크에 가깝게 했습니다.

잃어버린 책들의 도서관
The Library of the Lost Books

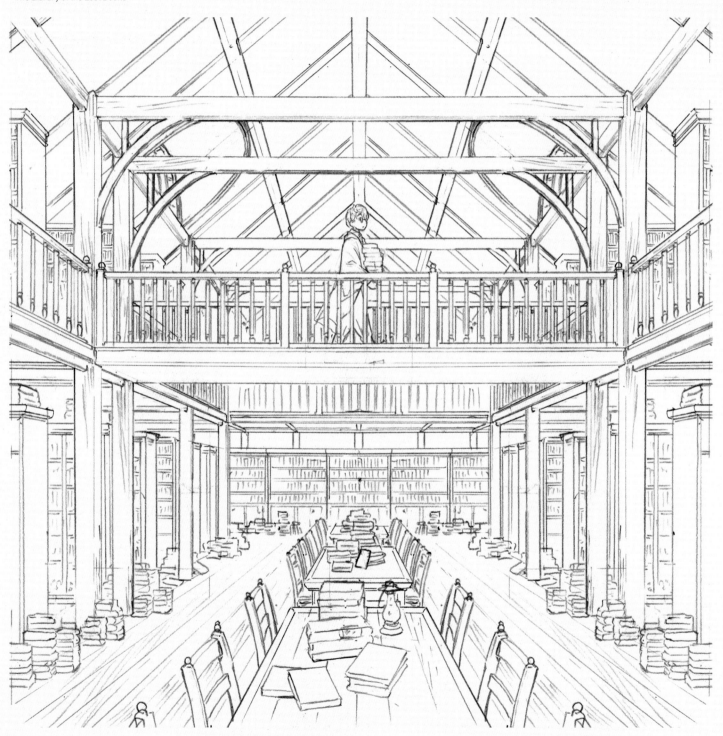

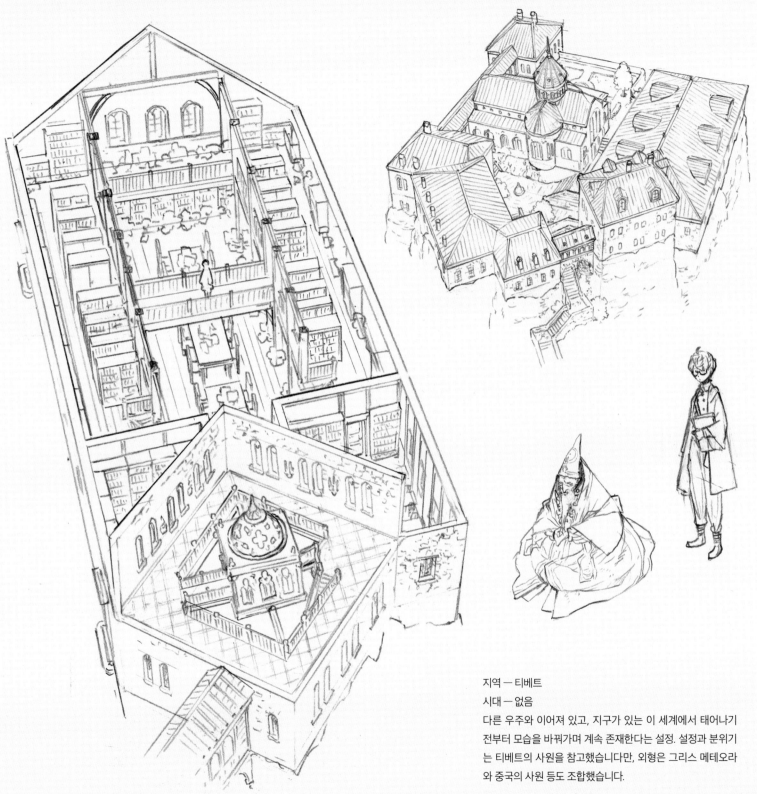

지역 — 티베트

시대 — 없음

다른 우주와 이어져 있고, 지구가 있는 이 세계에서 태어나기
전부터 모습을 바꿔가며 계속 존재한다는 설정. 설정과 분위기
는 티베트의 사원을 참고했습니다만, 외형은 그리스 메테오라
와 중국의 사원 등도 조합했습니다.

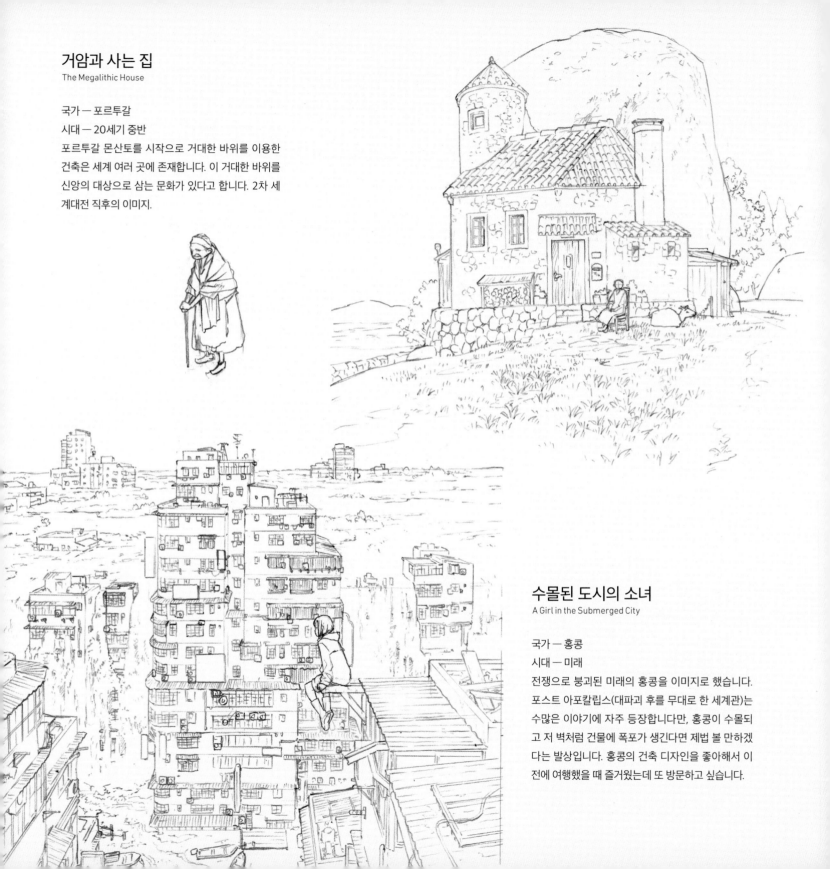

거암과 사는 집
The Megalithic House

국가 ― 포르투갈
시대 ― 20세기 중반
포르투갈 몬산토를 시작으로 거대한 바위를 이용한
건축은 세계 여러 곳에 존재합니다. 이 거대한 바위를
신앙의 대상으로 삼는 문화가 있다고 합니다. 2차 세
계대전 직후의 이미지.

수몰된 도시의 소녀
A Girl in the Submerged City

국가 ― 홍콩
시대 ― 미래
전쟁으로 붕괴된 미래의 홍콩을 이미지로 했습니다.
포스트 아포칼립스(대파괴 후를 무대로 한 세계관)는
수많은 이야기에 자주 등장합니다만, 홍콩이 수몰되
고 저 벽처럼 건물에 폭포가 생긴다면 제법 볼 만하겠
다는 발상입니다. 홍콩의 건축 디자인을 좋아해서 이
전에 여행했을 때 즐거웠는데 또 방문하고 싶습니다.

숲속 진료소
Clinic in the Wood

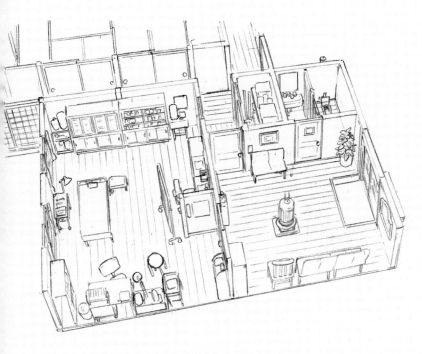

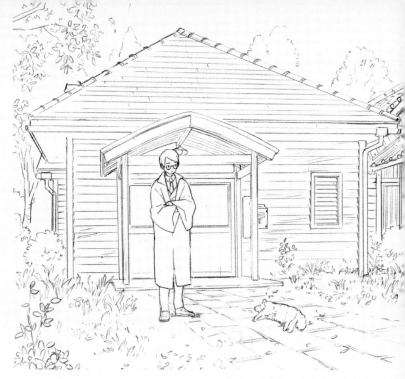

국가 — 일본

시대 — 1946년경

2차 세계대전 직후 물자가 부족한 토후쿠 부근 진료소. 일본의 진료소는 우체국과 함께 지금도 견학할 수 있는 오래된 건축을 대표합니다. 복합 장르의 건축 중에서 일본풍과 서양풍이 완전히 구분된 것은 메이지 시대부터 1920년 초에 걸쳐 많이 볼 수 있습니다. 대부분 접객 공간은 서양풍, 생활 공간은 일본풍으로 나눠져 있습니다.

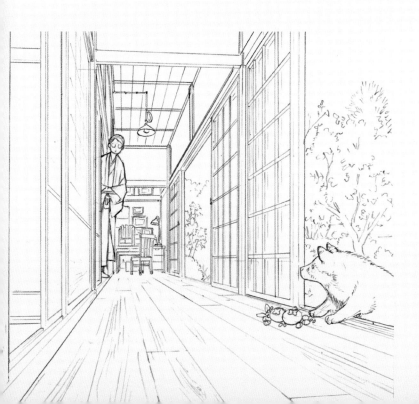

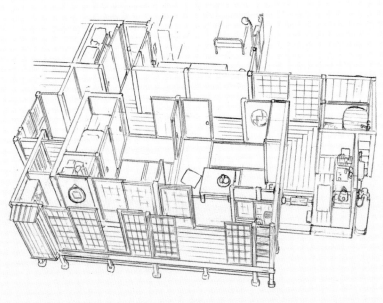

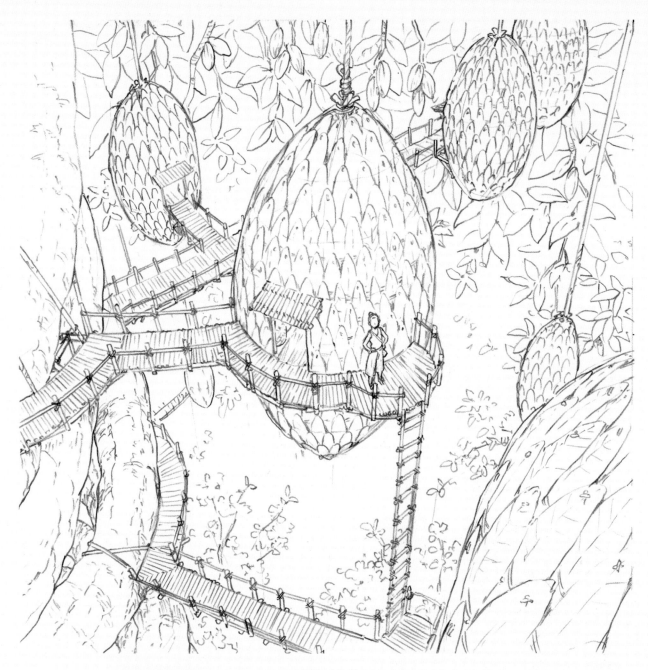

카카오나무의
트리 하우스
Cocoa Tree Houses

국가 — 온두라스

시대 — 없음

온두라스는 카카오 주요 생산지이며, 카카오를 재배하는 플라타노강 주변의 생물권 보전 지역은 광대한 열대 우림 지대이기도 합니다. 여기는 고대 마야의 환상 도시가 존재했다고 알려져 있으며, 거대한 카카오나무라는 가공의 설정에 무척 어울린다고 생각했습니다.

겁쟁이 도깨비의 은신처
A Timid Ogre's Hideout

국가 — 일본
시대 — 15세기경
도깨비가 실제로 숨어 살고 있다면 어떤 느낌일까 하는 상상에
서 태어난 것. 즉 판잣집을 개조해서 살고 있습니다. 시대는 무
로마치 전후로 잡았습니다만, 가마쿠라~쇼와 시기라면 같은
설정은 가능하다고 생각합니다.

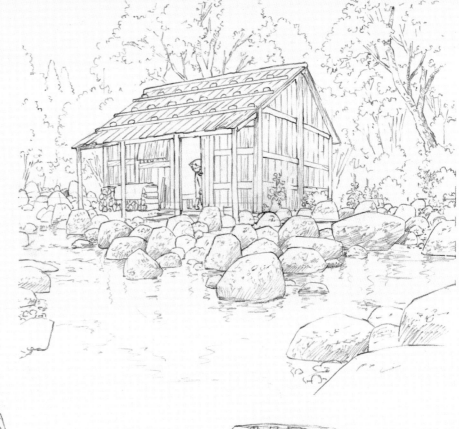

국경 부근의 탑
A Tower House near the Border

국가 — 조지아
시대 — 19세기
조지아 북부, 러시아 국경 캅카스산맥의 산기슭에는 탑 모양의
집으로 이뤄진 촌락이 몇 군데 존재합니다. 침략자가 습격했을
때 실제로 탑 부분에 몸을 숨겨서 목숨을 지켰다고 합니다.

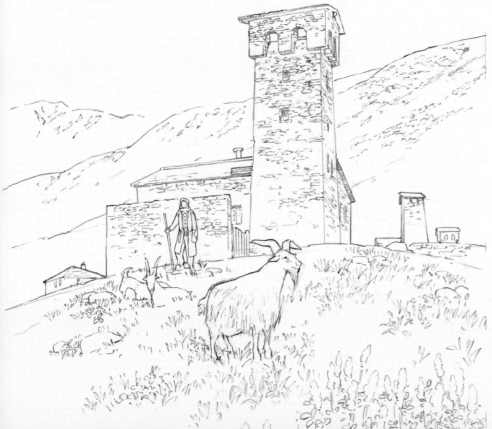

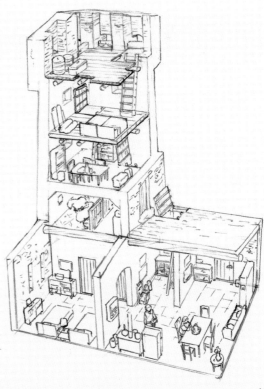

113

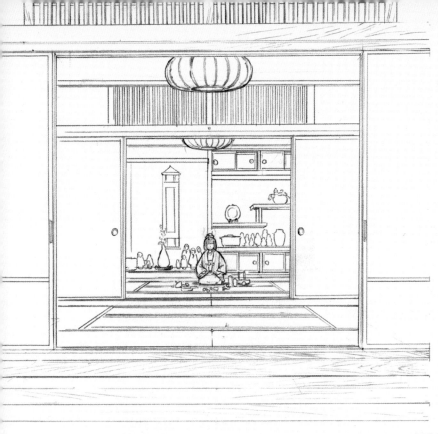

자시키와라시가 사는 별채
An Outbuilding Inhabited by Zashiki-Warashi

국가 — 일본
시대 — 현대
자시키와라시는 주로 이와테현을 중심으로 전승되었는데, 현재 자시키와라시가 있는 여관에 숙박하는 일도 가능합니다. 일반적으로 건물의 가장 안쪽 방에 출현한다고 하니, 이 그림에서는 별채에 살고 있다고 설정했습니다.

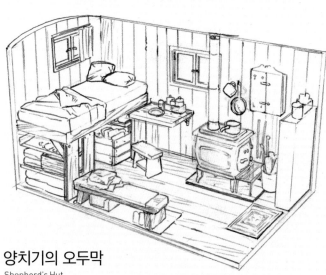

양치기의 오두막
Shepherd's Hut

국가 — 스위스
시대 — 19세기
양치기는 오래전부터 있던 직업이며, 종교적으로도 예술적으로도 큰 역할을 해왔습니다. 양치기의 작은 오두막은 실존했지만, 안타깝게도 지금은 거의 쓰이지 않습니다.

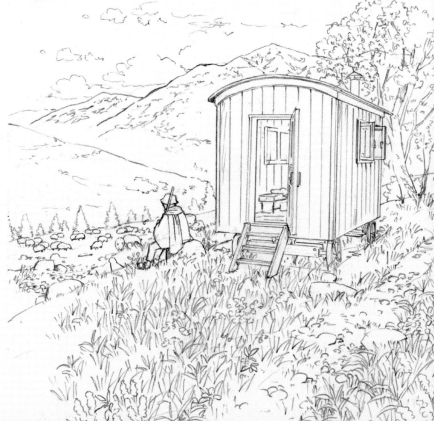

편집증 식물학자의 연구소
A Paranoid Botanist's Laboratory

국가 — 프랑스
시대 — 20세기 초
외벽이 튼튼한 유럽 건축은 외벽만 남기고 내부를 개조하는 일이
잦다는 점에 착안해 아예 건물 전체의 천장을 뚫어서 식물을 두면
재미있을 것 같다고 생각했습니다. 실제로 한다면 온습도 관리가
힘들 듯싶습니다.

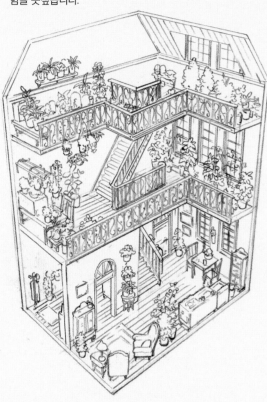

현상범의 잔디 오두막
A Wanted Man's Sod House

국가 — 미국
시대 — 19세기 후반
요즘 서부 개척 시대를 배경으로 한 영화와 게임을 연이어 봐
서, 다양하게 조사하는 도중에 '잔디 집'이라는 것을 알게 되어
그려보았습니다. 창틀과 문의 불안정함 등 물자가 부족한 서부
개척 시대의 분위기가 느껴져 마음에 들었습니다.

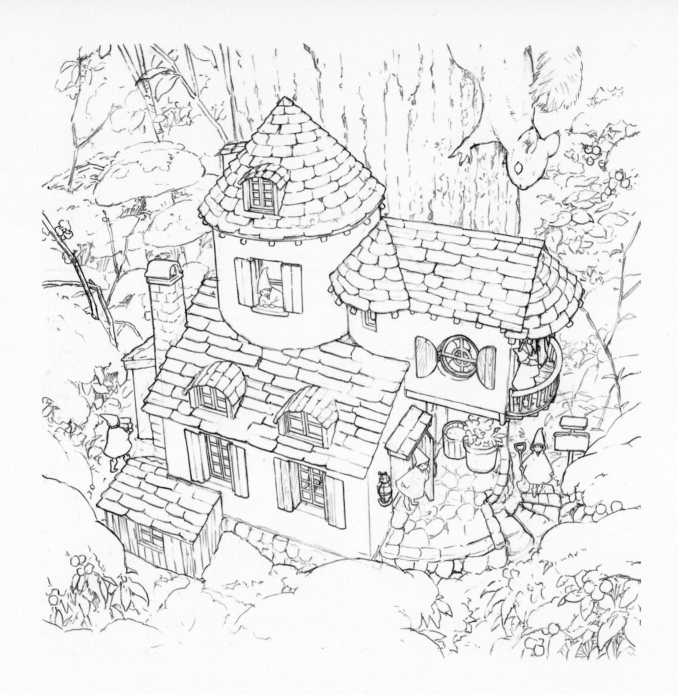

일곱 난쟁이의 집
The Seven Dwarfs' House

국가 — 독일

시대 — 18세기

동화풍의 분위기를 그리고 싶어서 난쟁이 옷이나 창문 등에 채도가 높은 색을 넣고, 거기에 어울리는 집을 나중에 디자인했습니다. '코믹마켓97'의 공식 종이 가방(소)의 디자인 의뢰를 받고 그린 일러스트입니다.

고독한 유령의 저택
A Lonely Ghost's Mansion

국가 — 미국
시대 — 1990년경
영화 「아담스 패밀리」 등 공포 영화에 등장할 법한 저택을 설정
했습니다. 건물 주변의 테라스와 복잡한 실루엣, 현관에 뚫려
있는 천장, 지하로 이어지는 계단 등 호러 분위기에 '쓸 만한' 요
소를 다양하게 담았습니다.

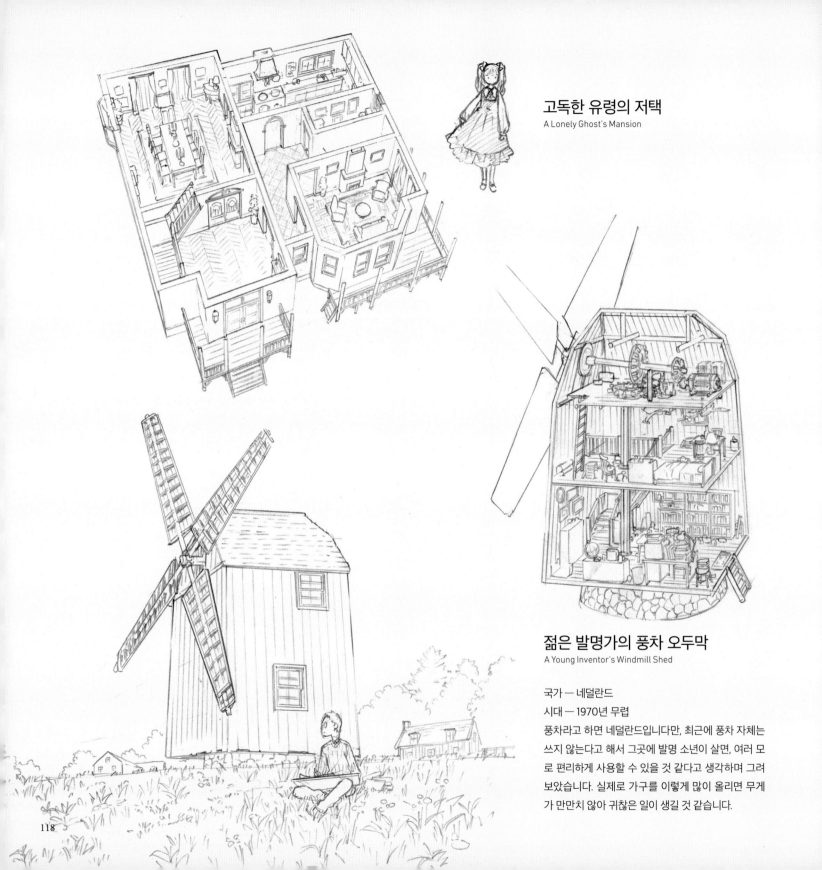

고독한 유령의 저택
A Lonely Ghost's Mansion

젊은 발명가의 풍차 오두막
A Young Inventor's Windmill Shed

국가 — 네덜란드

시대 — 1970년 무렵

풍차라고 하면 네덜란드입니다만, 최근에 풍차 자체는
쓰지 않는다고 해서 그곳에 발명 소년이 살면, 여러 모
로 편리하게 사용할 수 있을 것 같다고 생각하며 그려
보았습니다. 실제로 가구를 이렇게 많이 올리면 무게
가 만만치 않아 귀찮은 일이 생길 것 같습니다.

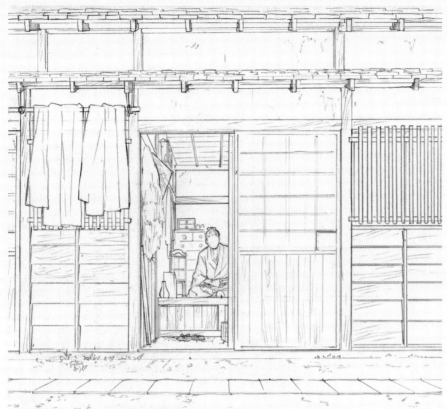

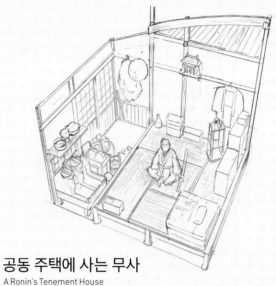

공동 주택에 사는 무사
A Ronin's Tenement House

국가 — 일본
시대 — 에도 시대
시대 소설을 좋아해 지금까지 다양하게 읽으면서 궁금했던 것이 공동 주택의 구조입니다. 조사해 보니 공간이 상당히 좁아서 무척 놀랐습니다. 덕분에 앞으로 소설을 읽을 때는 한층 더 재밌을 것 같습니다.

인형에 매료된 부인의 저택
The House of a Woman Fascinated by Dolls

국가 — 일본
시대 — 1920년대 초
에도가와 란포의 소설을 좋아하고, 특히 도착적인 분위기나 1920년대 초기 느낌의 도구 등이 마음에 들어 그런 것들을 가정하고 그렸습니다. 인형은 아마노 카탄이라는 작가의 구체 관절 인형을 옛날부터 좋아해 그것을 떠올렸습니다.

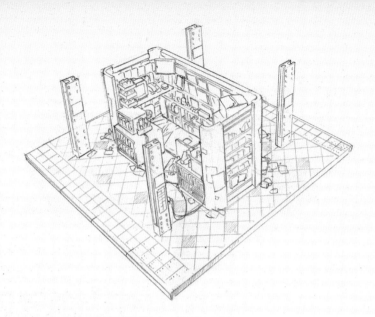

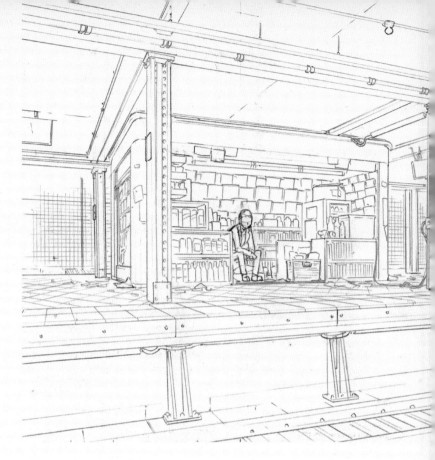

버려진 역의 청년
A Man at an Abandoned Subway Station

국가 — 미국

시대 — 1960년대

전 세계 지하철에는 쓰지 않는 '유령역'이 제법 존재합니다. 새까만 지하철 터널에 짧은 순간 슬쩍 보이는 것을 '유령역'이라고 부른다고 합니다.

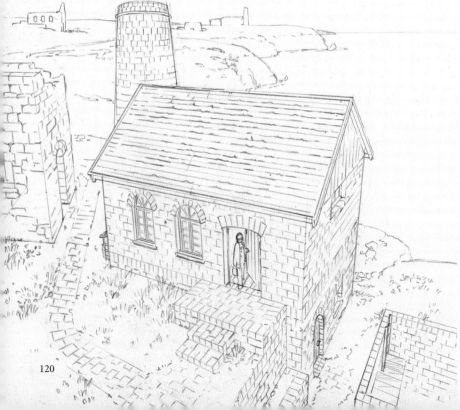

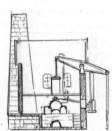

광부의 엔진 오두막
A Miner's Engine House

국가 — 영국 콘월주

시대 — 20세기 초

잉글랜드 콘월 지방의 광산 풍경은 세계 유산에 등재되어 있고, 현재도 그 흔적을 견학할 수 있습니다. 또한 「천공의 성 라퓨타」의 주인공인 파즈의 집도 이 부근을 참고했다고 생각합니다.

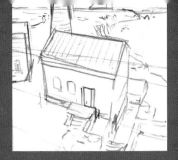

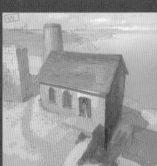

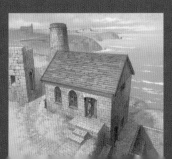

MAKING

'광부의 엔진 오두막'
제작 과정

1. 러프 작성과 밑그림

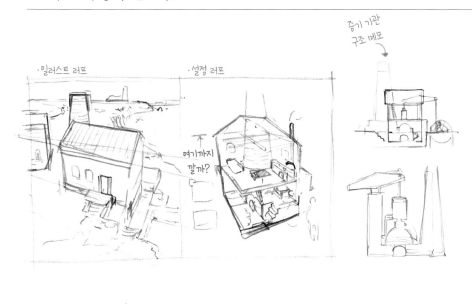

증기 기관 구조 메모

·일러스트 러프

·설정 러프

여기까지 갈까?

『이야기의 집』은 일러스트와 설정을 모두 즐길 수 있다는 독특한 창작이므로, 기존 작업보다 복잡한 공정을 거치고 공들여 그렸습니다. 그 예로 '광부의 엔진 오두막' 제작 과정을 소개합니다.

작화에 앞서 어떤 건물을 그리고 싶은지 구상합니다. 일러스트에서 이야기가 느껴지도록 하고 싶었으므로, 그저 형태가 매력적인 집이 아니라 어떤 내력을 상상하게 되거나 어떤 이야기가 숨겨져 있을 것만 같은 느낌을 품게 되는 그런 시점에서 더 깊은 설정을 고찰합니다.

이 그림의 테마는 여러 이야기에 등장하는 '광산'으로 정했습니다. 광산이란 어떤 곳인지, 거기에 사는 사람은 어떤 생활을 하는지 등의 관점에서 조사를 시작했습니다. 증기 기관의 원리나 영국에서는 어떤 오두막이 세계 유산으로 등록되어 있는지 알게 되었으므로, 거기에서 상상을 시작해 '엔진 오두막'의 유적에 살고 있는 소년 노동자'라는 주제를 잡았습니다.

다음은 작은 러프를 작성합니다. 설정의 러프는 엔진 오두막의 구조를 개선했다는 설정으로 보일러의 구멍에 사다리를 걸거나 새로운 난로를 설치하고, 실제로 살아가려면 어떻게 해야 하는지 세세하게 상상하고 변형해서 그립니다. 보일러의 구조 등도 메모했습니다(왼쪽 위 그림). 어떤 구도가 효과적인지 구상하고, 메모 정도로 러프를 작성합니다.

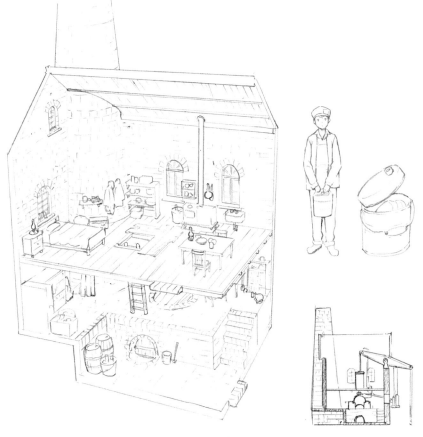

설정에서 밑그림으로 넘어갑니다(왼쪽 그림). 러프로는 집의 구조를 파악하기 어려워서 각도를 변경해 보기 쉽게 구도를 잡습니다. 우선 건물의 실루엣과 특징적인 구조의 형태를 정하고, 큰 가구 같은 순으로 세세한 부분을 완성해 나갑니다. 창틀 크기나 천장 높이 등 가구의 크기가 따로 놀지 않도록 틈틈이 전체를 확인합니다. 러프 시점에서 세밀한 부분까지 설정을 잡아둔 덕분에 작화 자체는 고민하지 않고 그릴 수 있었습니다. 모처럼 조사했으니 도시락통 설정도 그려두었습니다.

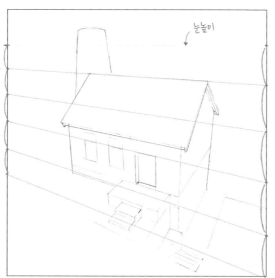

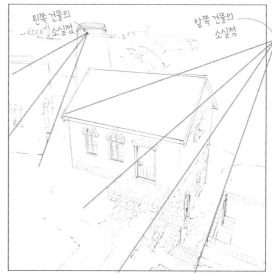

눈높이

왼쪽 건물의
소실점

맞쪽 건물의
소실점

좌우에 각각 일정 간
격으로 점을 찍고, 그
점을 이으면 소실점
을 쓰지 않고도 기준선
을 잡을 수 있다. 간격
이 일정하다면 길이는
마음대로.

일러스트의 밑그림 작업도 기본은 같습니다. 러프를 참고하면
서 대강의 실루엣, 점차 세세한 부분으로 그려 나가고 마지막
에 벽돌의 눈금 등 세밀한 문양을 그려서 완성합니다.

처음에 그리는 대강의 실루엣은 설정을 보고 가로세로 비율
등에 주의하면서 형태를 잡는 감각으로 그립니다. 다음은 창
틀을 그려 넣거나 층별 천장의 높이를 정하고, 어색한 부분을
확인하면서 세부 묘사를 진행합니다.

이 그림에서 첫 번째 소실점은 종이의 범위 안에 있어서 직접
그려 넣었지만, 두 번째 소실점은 화면에서 상당히 떨어져 있
는 탓에 위의 그림처럼 원근에 적합한 기준선을 그립니다. 그
림 전체는 내려다보는 느낌의 느슨한 3점 투시이지만, 아래의
소실점은 생략하고 수직 방향의 선은 감각만으로 그었습니다.
위화감이 없으면 상관없다고 판단했습니다.

왼쪽 건물의 단조로움을 보완하려고 각도를 약간 조절했으므
로, 소실점을 따로 설정했습니다. 깊이 방향의 선을 한 줄 긋
고 눈높이와 교차하는 지점에 소실점을 설정하면, 그것을 기
준으로 작화가 가능합니다(오른쪽 위 그림).

세부는 다양한 자료를 참고하면서 그려 넣습니다. 창틀과 문,
지붕의 디자인, 멀리 보이는 집 등을 분위기에 알맞게 추가했
습니다.

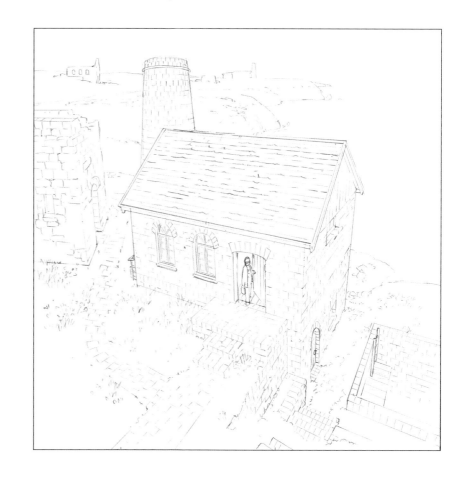

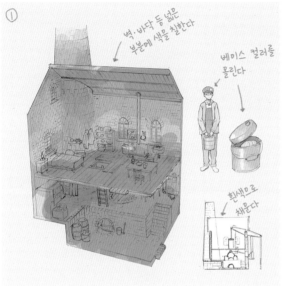

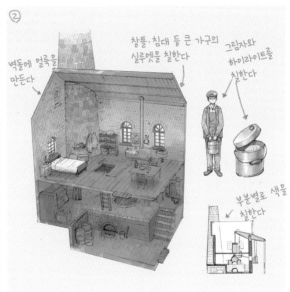

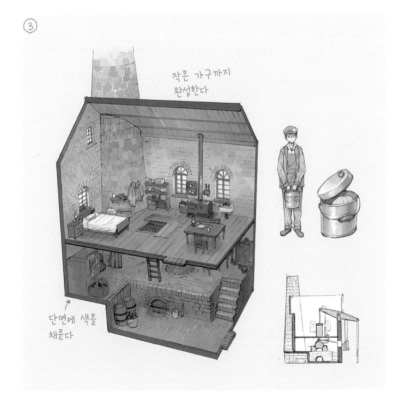

설정의 왼쪽 건물 부분만 레이어로 나눠서 채색합니다. 먼저 큰 부분에 밑색을 칠합니다. 그런 다음 차츰 작은 부분에 색을 올리고 그림자와 하이라이트를 넣는 식으로 흘러갑니다.

지나치게 세밀하면 상상력이 작동하지 않게 되므로 인물 등은 레이어로 구분하지 않고 가볍게 칠하고, 건물 내부도 모든 가구를 세밀하게 묘사하지 않습니다. 수채화 느낌으로 완성하고 싶어서 색은 조금 밝게, 광원은 거의 의식하지 않고 주름 등의 그림자를 조금 강조하는 정도로 칠합니다.

채색이 끝나면 색조 보정을 하거나 수채화 느낌의 텍스처를 올려서 조절합니다. 수채화 용지의 텍스처를 갖고 있으면 편리합니다. 판매하는 것이 있더라도 직접 수채화 용지를 카메라로 찍고, 그 사진을 쓰는 것만으로도 분위기가 상당히 달라집니다.

그림이 마무리되면 주석 등을 직접 써 넣으면 완성입니다.

3. 일러스트를 채색한다

일러스트는 한 장의 그림으로 완성도를 중시하고, 설정보다는 조금 세밀하게 묘사합니다. 다만 산뜻한 수채화 느낌으로 완성하고 싶어서 게임용 배경화 정도로 묘사하지 않습니다.

채색 순서는 설정과 마찬가지로 우선 밑색을 올리고, 부분별로 칠한 뒤에 명암을 세세하게 더하는 식으로 진행합니다. 다만 광원의 영향으로 큰 그림자가 들어가는 부분 등은 처음에 칠합니다. 처음에 대강 색을 올린 상태를 '밑칠'이라고 합니다. 이 상태에서 메인 컬러를 이리저리 시험해 보고 화면 전체의 인상을 결정합니다.

밑칠이 끝난 뒤에 구름과 바다 등 멀리 있는 것부터 순서대로 칠합니다. 아날로그 느낌으로 완성하고 싶을 때는 원경부터 칠하고 차례로 색을 올리는 것이 효율이 좋습니다.

이 『이야기의 집』 시리즈에서 수채화 느낌의 채색을 채용한 이유는 해외 그림책의 그림체가 좋아서 이 콘셉트에도 맞겠다고 생각했기 때문입니다. 평소 실무에서 그리는 듯한 유화식 채색보다도 그림책처럼 따스함이 느껴지는 그림인데, 심플한 채색으로 화면을 만들어야 하므로 처음의 계획이 중요합니다.

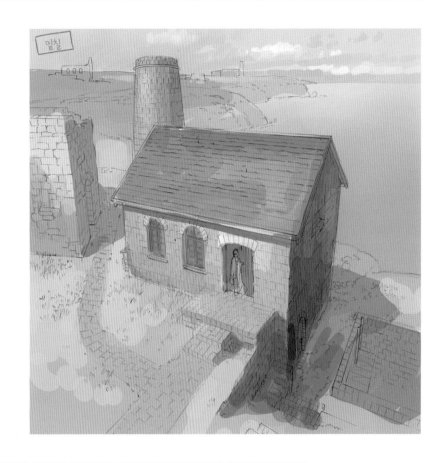

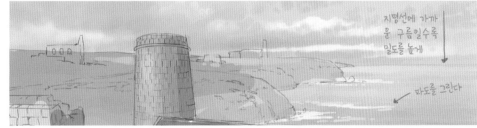

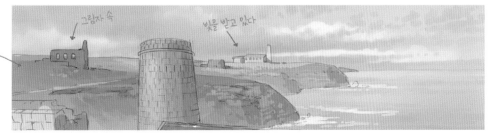

차츰 근경으로 진행합니다. 밑칠에서 올린 색을 바탕으로 건물 등의 실루엣을 칠하고, 색의 얼굴이나 묘사를 더한 다음 작은 그림자와 하이라이트를 넣는 순으로 완성합니다.

돌담이나 벽돌 등은 작은 굴곡이 많고 색감이 미묘하게 달라서 그리는 데 끈기가 필요하지만, 개인적인 취미이기도 하므로 비교적 꼼꼼하게 넣었습니다. 조각별로 색이 미묘하게 다른 소재는 아주 조금 다른 색을 올린 뒤에 완전히 다른 색을 군데군데 배치하면, 색의 얼룩을 자연스럽게 표현할 수 있습니다. 눈금의 두께로 강약을 조절하는 것도 무작정 가는 선이 아니라, 전부 그리지 않는 곳이 있거나 큰 틈이 생길 것 같은 부분을 만드는 식으로 강약을 더하면 그림의 완성도가 높아집니다.

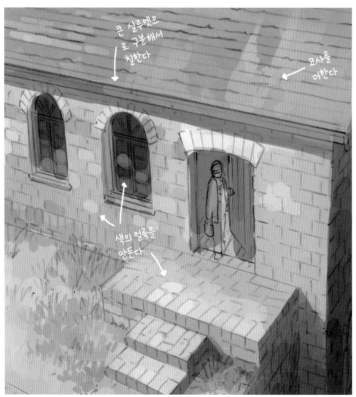

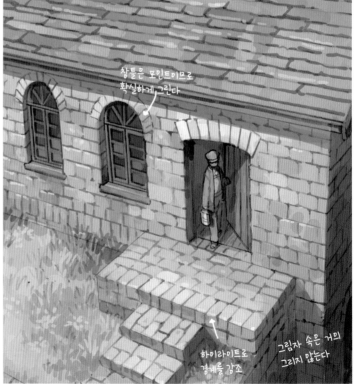

이런 인공물을 그릴 때 벽과 바닥 등 다소 굴곡이 있으면서도 전체적으로 평평해 보이게 하려면, 밑칠로 화면 전체에 큰 그러데이션을 올리는 작업을 꼭 넣습니다. 시점에 가까운 부분일수록 밝게 그리는 것이 기본이기는 합니다만, 반사광과 형태에 따라 차이가 있으니 이 부분도 밑칠을 하면서 어느 정도 의식하고 조절합니다.

마무리할 때 이런 조절의 중요성을 실감하면, 다음에 그것을 의식한 밑칠이 가능해집니다. 마무리 작업을 할 때 밑칠로 피드백을 반복해서 치밀함을 높여가는 것이 이런 아날로그 느낌의 채색에서 중요합니다.

건물을 완성했다면 지면 등을 처리합니다. 약간 떨어진 곳에 있는 풀은 일일이 세밀하게 그리지 않고 어느 정도 큰 풀의 덩어리를 의식하면서 그림자가 정리된 형태로 자연스럽게 눈에 들어오도록 조절합니다. 풀의 형태도 단조로워지지 않도록 여러 개의 실루엣을 넣거나 꽃을 그려 넣습니다(오른쪽 위 그림).

끝으로 색조 보정을 하고 수채화 용지 텍스처를 올린 다음, 부족한 부분이 없는지 꼼꼼하게 확인하면서 미세 조절을 마치면 완성입니다.

오른쪽 그림은 채색을 완성한 후에 이펙트를 넣지 않은 상태이지만, 밑칠과 비교해 색감이나 명암이 거의 차이가 없습니다. 최초의 러프 시점에서 이 분위기를 구체적으로 상상해두면 최단 루트로 완성까지 가져갈 수 있으니, 밑칠과 러프에서의 계획이 중요하다는 것을 충분히 아셨으리라 생각합니다.

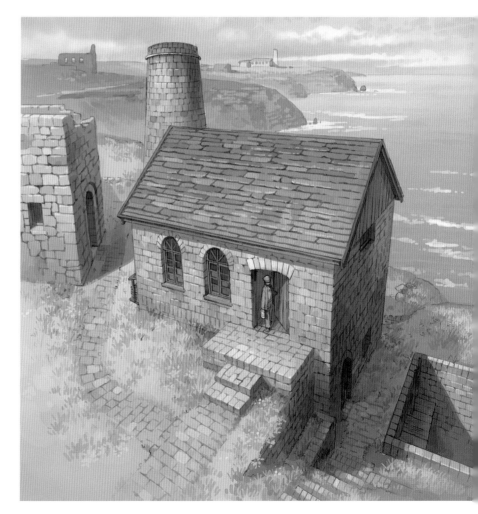

Original Japanese Edition Creative Staff
저자 Seiji Yoshida
장정·본문디자인 Takae Yagi
편집 Keiko Kinefuchi

협력
P.74-75 코믹마켓97 종이 봉투(소)
　　　　2019년 12월 / 코믹마켓준비회
P.76-77 용과학회

참고문헌
『가장 아름다운 대성당이 완성되기까지(カテドラル−最も美しい大聖堂のできあがるまで−)』, 이와나미
쇼텐(岩波書店).
『그림으로 배우는 건물의 역사(絵でわかる 建物の歴史)』, 엑스날리지(X-Knowledge).
『세계 명건축 해부 도감(世界の名建築解剖図鑑)』, 엑스날리지.
『시공을 알 수 있는 일러스트 건축 생산 입문(施工がわかるイラスト建築生産入門)』, 쇼코쿠샤(彰国社).
『에도, 도쿄의 건축, 정원 해설서(江戸東京たてもの園 解説本)』, 도쿄도역사문화재단.
『지브리 입체 건조물전 도감(ジブリの立体建造物展図録)』, 스튜디오지브리.
『캐슬−고성에 숨겨진 역사를 밝힌다(キャッスル−古城の秘められた歴史をさぐる−)』, 이와나미쇼텐.
"평생 쓸 수 있는 크기의 사전", 『건축지식(建築知識)』, 2018년 12월호, 엑스날리지.

이야기의 집

요시다 세이지 미술 설정집

1판 1쇄 발행 | 2021년　1월 20일
1판 3쇄 발행 | 2022년 10월　4일

지은이 요시다 세이지
옮긴이 김재훈
펴낸이 김기옥

실용본부장 박재성
편집 실용1팀 박인애
마케터 서지운
판매전략 김선주
지원 고광현, 김형식, 임민진

디자인 푸른나무 디자인(주)
인쇄·제본 민언프린텍

펴낸곳 한스미디어(한즈미디어(주))
주소 121-839 서울시 마포구 양화로 11길 13(서교동, 강원빌딩 5층)
전화 02-707-0337 | 팩스 02-707-0198 | 홈페이지 www.hansmedia.com
출판신고번호 제 313-2003-227호 | 신고일자 2003년 6월 25일

ISBN 979-11-6007-560-1　13650

PIE PIE International